Dream Love, Coloring Studio

사랑을 꿈꾸는
컬러링 공작소

Dream Love, Coloring Studio

사랑을 꿈꾸는 컬러링 공작소

초판 발행 · 2020년 2월 10일

지은이 김정희(드로잉공작소)
펴낸이 이강실
펴낸곳 도서출판 큰그림
등 록 제2018-000090호
주 소 서울시 마포구 양화로 133 서교타워 1703호
전 화 02-849-5069
팩 스 02-6004-5970
이메일 big_picture_41@naver.com

기획 이강실(big_picture_41@naver.com) / **디자인** 예다움
인쇄 및 제본 미래피앤피

ⓒ 김정희, 2020

가격 12,000원
ISBN 979-11-964590-7-9 13650

Dream Love, Coloring Studio

사랑을 꿈꾸는
컬러링 공작소

김정희 지음

사랑을 꿈꾸는 나라에 당신을 초대합니다.

도서출판 큰그림

프 | 롤 | 로 | 그

사랑을 꿈꾸는 컬러링 공작소를 그리며…

어떤 존재를 몹시 아끼고 귀중하게 여기는 마음을 '사랑'이라고 정의합니다.
우리는 언제나 사랑을 꿈꾸며 갈망합니다.
사랑의 대상은 다양한 형태로 다가오지만, 저에겐 이번 책을 집필하면서
연필이 주는 기쁨으로 다가온 듯합니다.

연필냄새를 좋아해요.
작업실(화실) 문을 열었을 때 코끝에 스치는 익숙한 냄새가 있어요.
저는 그 냄새를 사랑합니다.
흑연과 종이가 마찰을 하며 뿜어내는 그들의 향기는
저를 더욱 미치게 만들어요.

연필로 글자를 배울 무렵부터 그림을 그렸습니다.
연필로 자유롭게 낙서하듯 그리는 걸 아주 좋아해요.
마음껏 상상하며 연필이 움직이는 대로 말이죠.

연필로 자유롭게 상상의 나라를 여행하다가
색을 입혀주면 좋을 것 같다는 생각을 했어요.
색을 입혀 좀 더 생동감을 주면 더욱 아름다워지니까요.

네 번째 책 〈사랑을 꿈꾸는 컬러링 공작소〉는 상상 속의 세계를 드로잉한 후
물감으로 색을 입혔어요.
자유로운 연필맛과 수채화의 화려함이 만나 컬러링 공작소가 탄생했어요.

이 책은 수채화의 화려함과 물 번짐 효과로 색을 입혔지만,
초보자들도 가볍게 다가갈 수 있고
좀 더 다루기 쉬운 건식재료인 색연필로 컬러링할 수 있도록 만들었습니다.
이 책을 만나는 모든 분들도
형식에 얽매이지 말고 자유롭고 아름답게 색칠하며 힐링하는 시간이 되기를 바랍니다.

잎으로 독자들을 위해 색연필로 완성하기 유튜브를 꾸준히 입로드힐 에징입니다.

2020 이른 봄날에 김정희

 등장인물

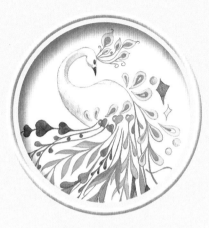

사랑의 신
사랑의 끝을 주관하는 신

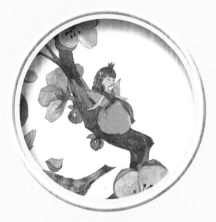

매실요정
첫 만남을 준비하는 요정

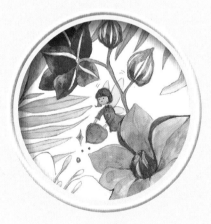

설렘요정
가슴 두근거리는 사랑

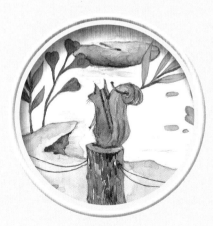

다람쥐요정
사랑의 향기를 전해주는 요정

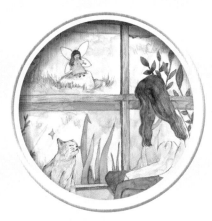

날개요정
사랑임을 알려주는 수호신

고양이요정
건강한 삶을 기원하는 요정

사랑을 꿈꾸는 연인

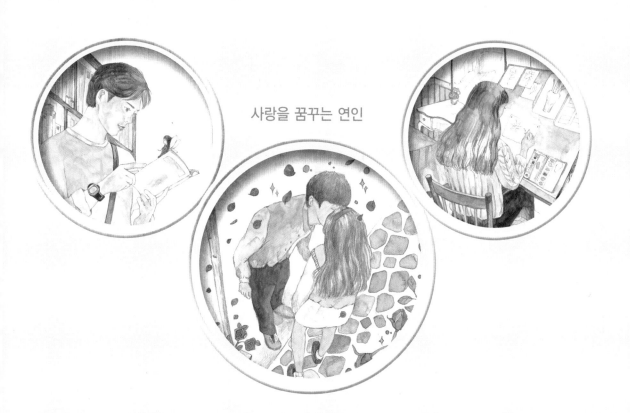

우리는 가끔 사랑을 꿈꾸죠.

느닷없이 찾아오는 선물과도 같은 '사랑'

외롭고 차갑던 마음을 사르르 녹여버립니다.

혼란스럽다가도 따뜻함, 행복함, 설렘이 느껴지면

사랑나라의 요정들이 당신을 위해

준비한 시간이 다가온 거예요.

사랑을 꿈꾸는 나라에

당신을 초대합니다.

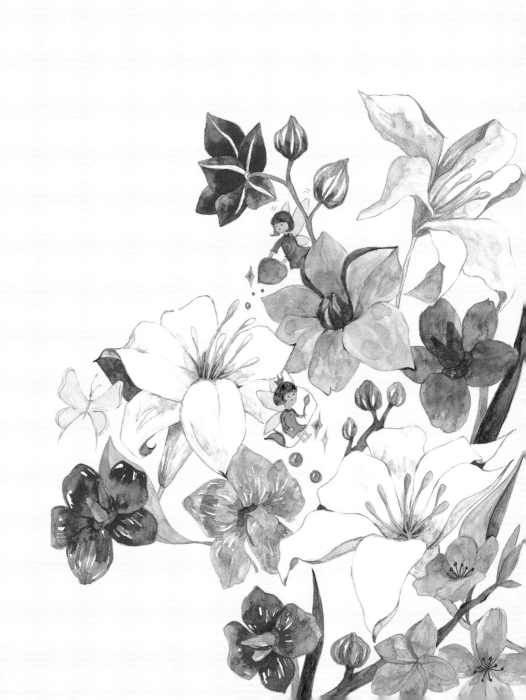

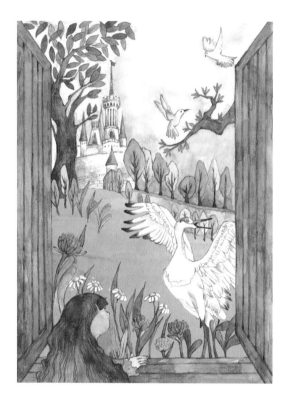

초대합니다

'사랑을 꿈꾸는 나라'에 당신을 초대합니다.

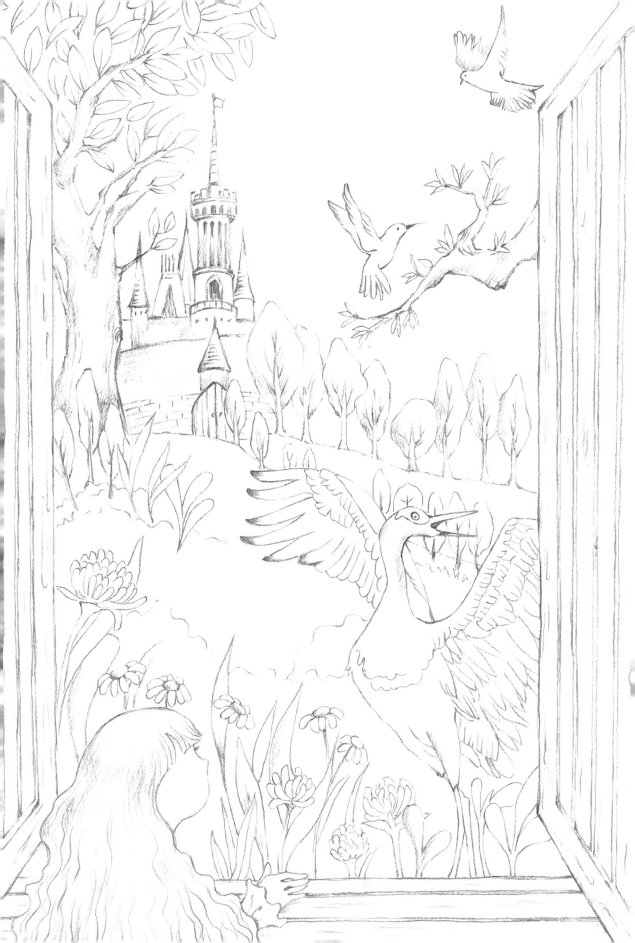

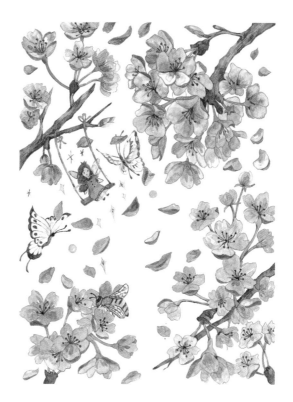

사랑나라

사랑나라의 요정은 우리 가까이 있어요.

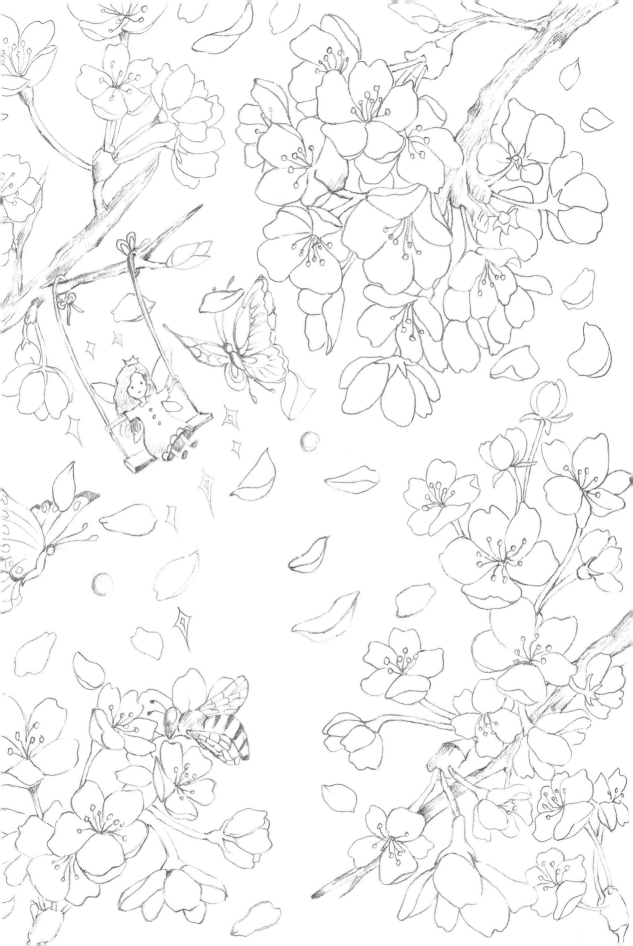

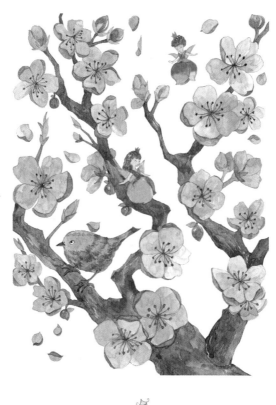

사랑나라의 봄날

화창한 봄날 느닷없이 찾아오는 선물과 같은 '사랑'

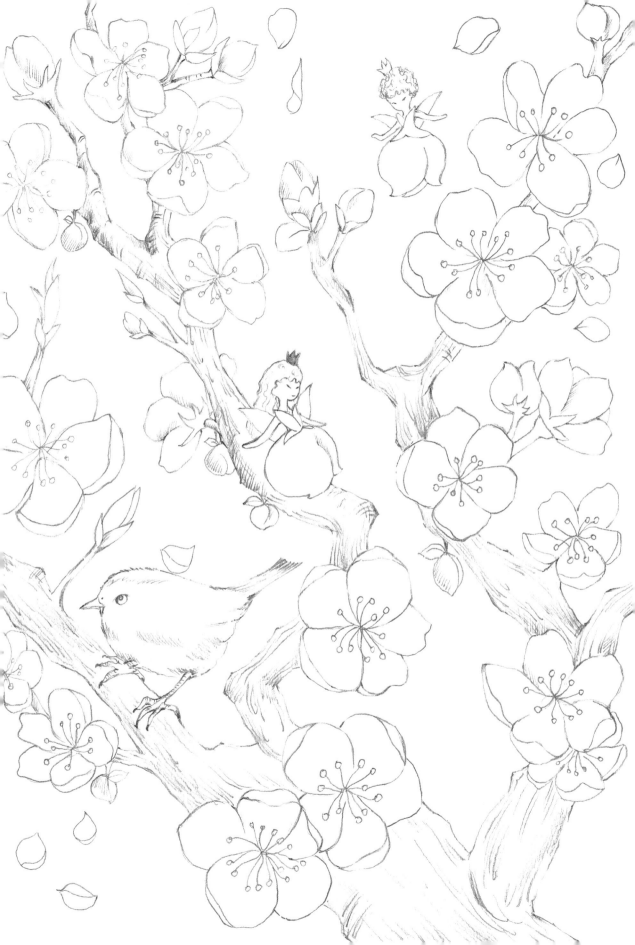

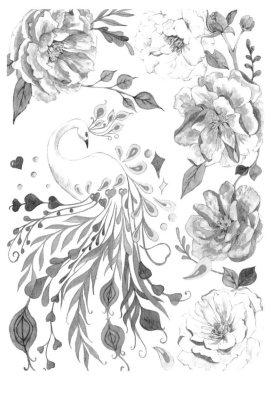

사랑과 행복

'사랑'과 '행복'은 서로 연결되어 있어요.

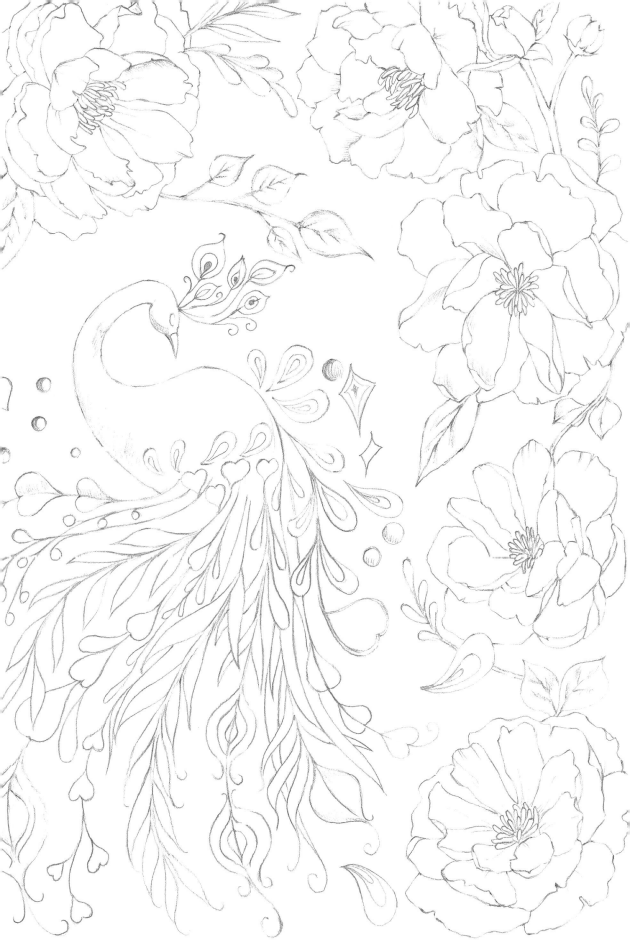

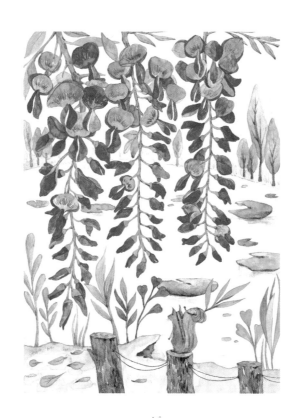

마음을 움직이는 사랑나라

'사랑'은 얼음 같던 마음도 사르르 녹여버리죠.

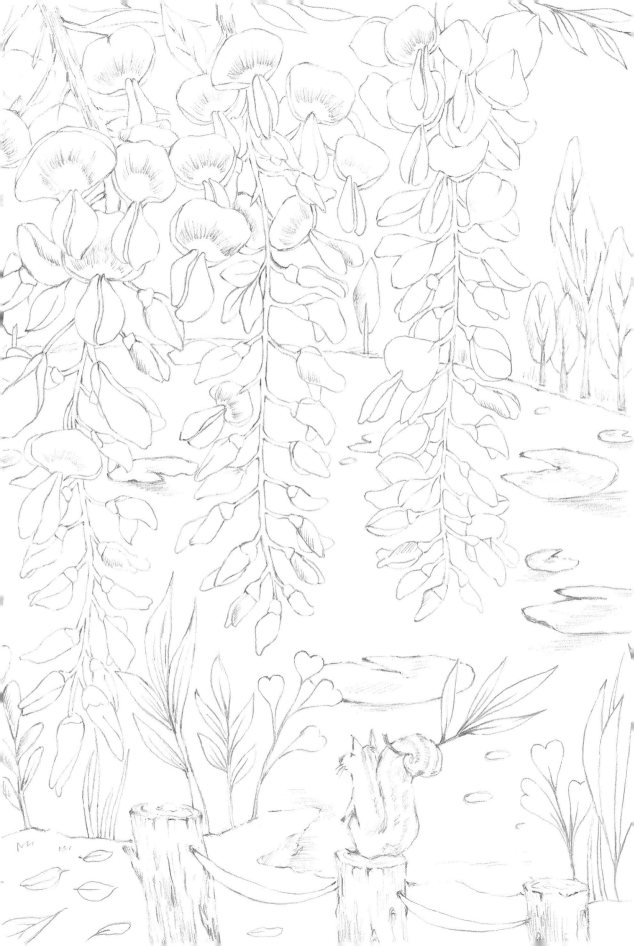

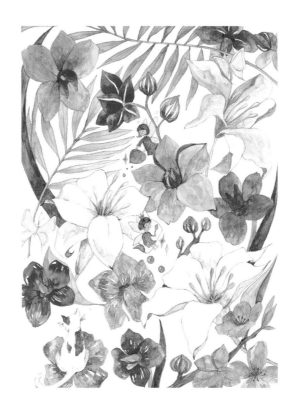

요정들의 하루

요정들은 하루하루가 바쁘답니다.
'따뜻함', '행복함', '설렘'을 만들어야 하거든요.

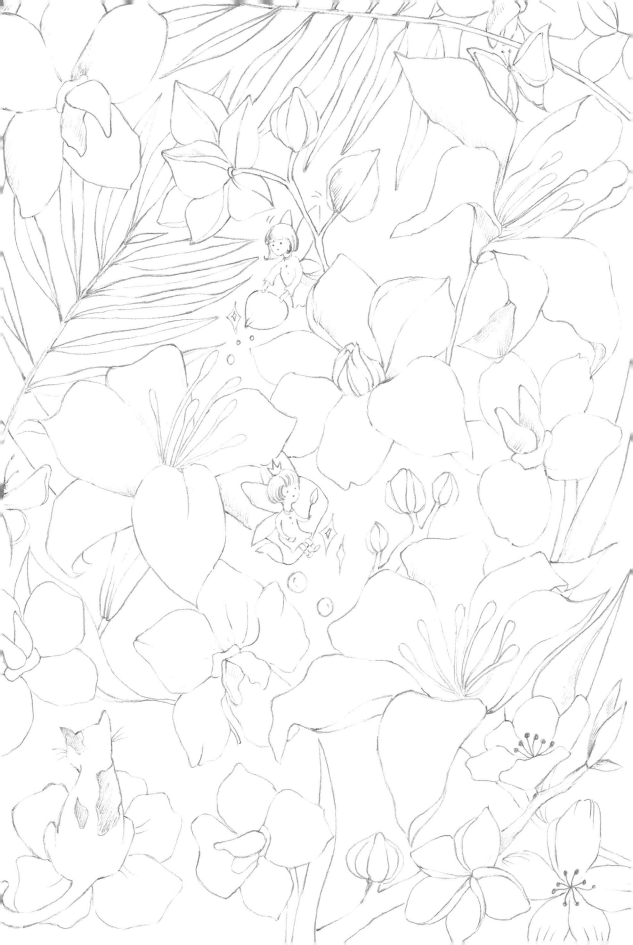

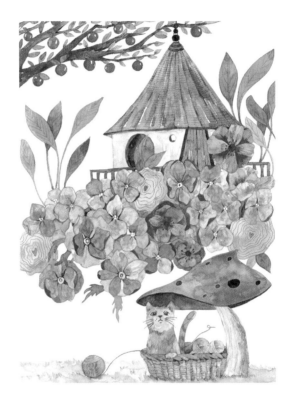

사랑의 향기

달콤하고 싱그러운 향기는
사랑나라 요정이 가까이 있다는 신호예요.

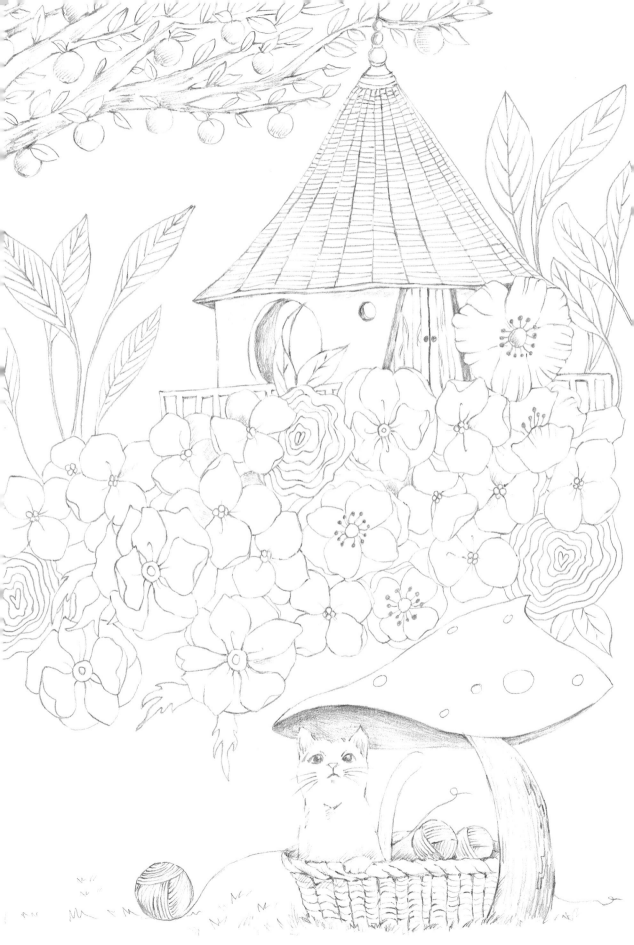

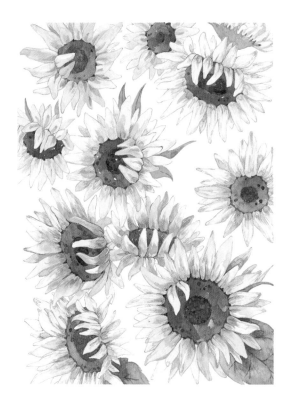

해바라기

혹시 해바라기처럼 기다림이 사랑일까요?

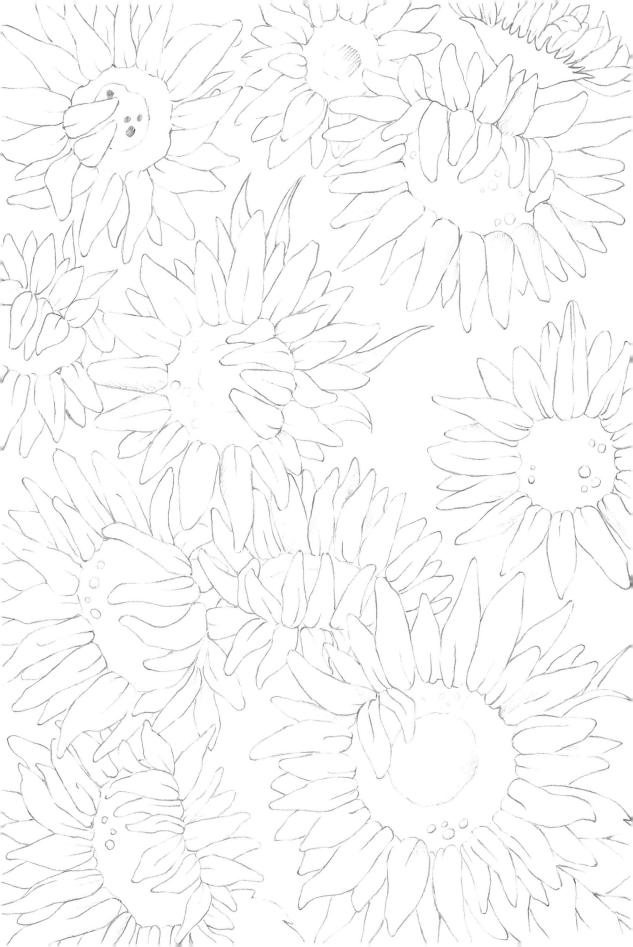

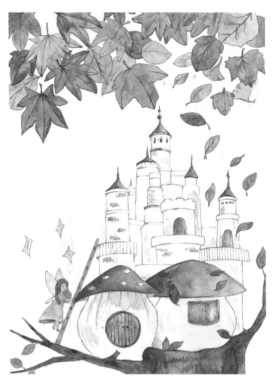

사랑나라의 가을

사랑나라의 요정들은 모든 순간이 행복합니다.

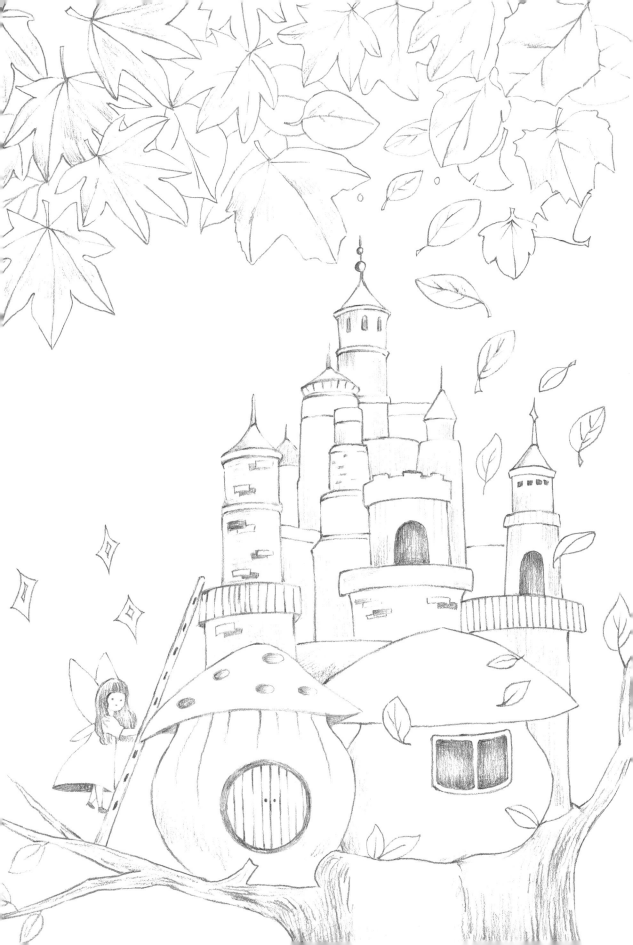

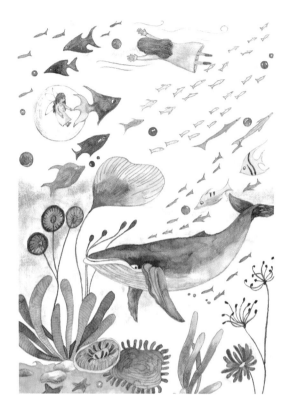

행복한 꿈

그래서 요정들은 항상 행복한 꿈을 꿉니다.

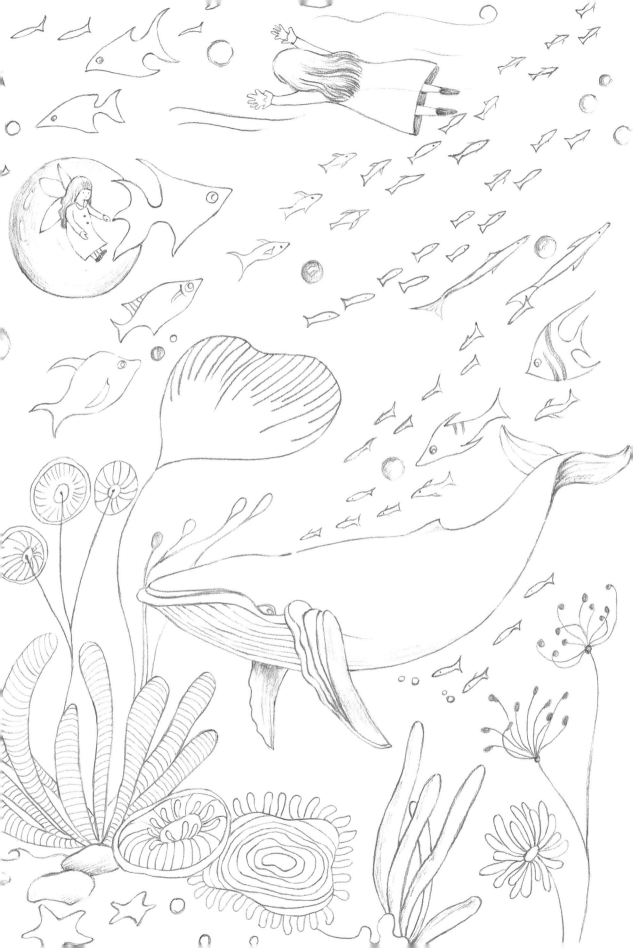

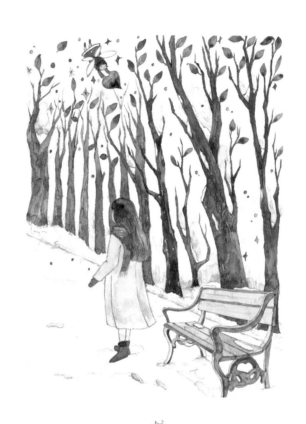

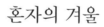

혼자의 겨울

고독했던 겨울이 지나면
나에게 어떤 일이 기다리고 있을까요?

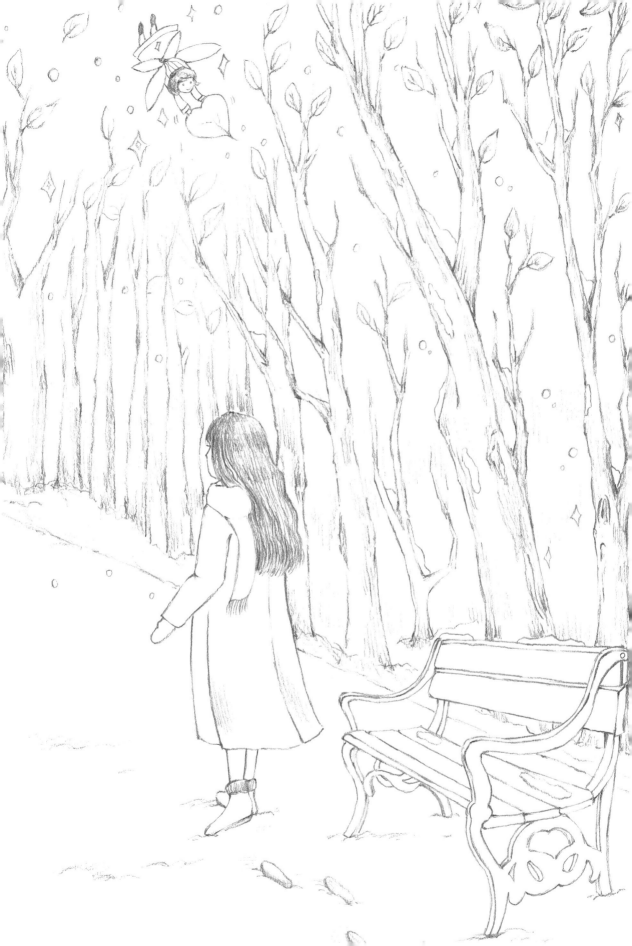

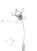

그리고 함께

혼자였던 나에게
선물 같은 사랑이 찾아옵니다.

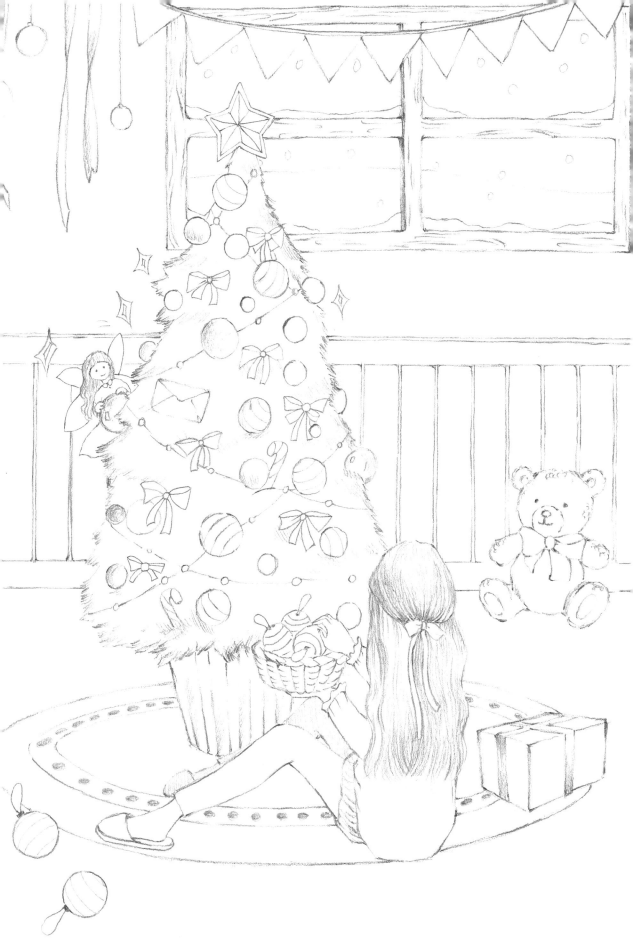

Part 2

여행은 때때로

새로운 만남을 기다리고 있어요.

우연인 것 같지만 사랑나라의 요정들이

많은 시간과 공을 들여 준비해 온

'인연'이죠.

사랑을 꿈꾸는 나라에서

사랑여행을 시작합니다.

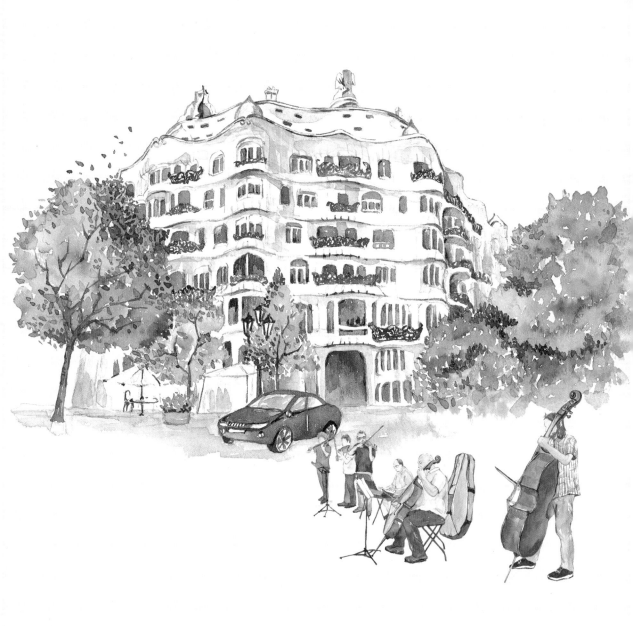

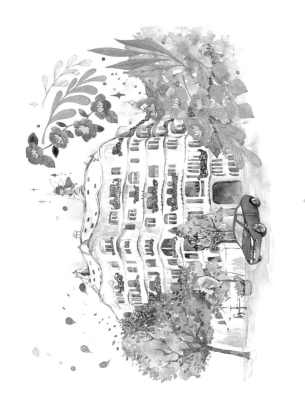

카사밀라

바르셀로나의 봄을 기억하니다.

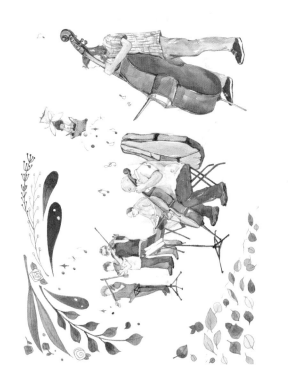

유럽의 거리 1

음악이 있는 거리를 걸었어요.

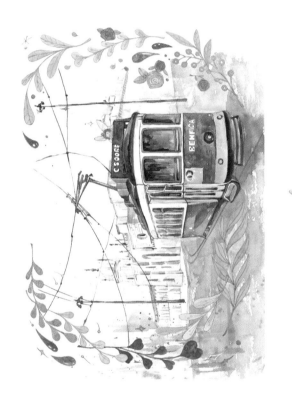

유럽의 거리 2

화창한 거리에서 트램을 기다려요.

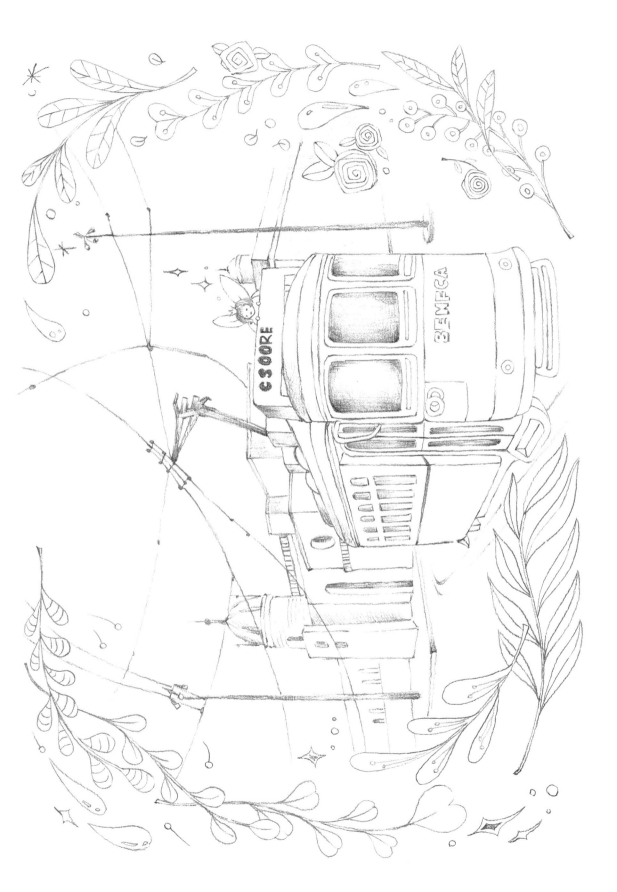

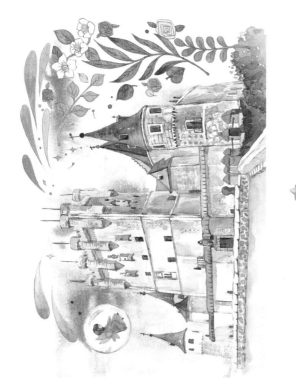

성

아름다운 성

동화에 나오는 성으로 여행을 갑니다.

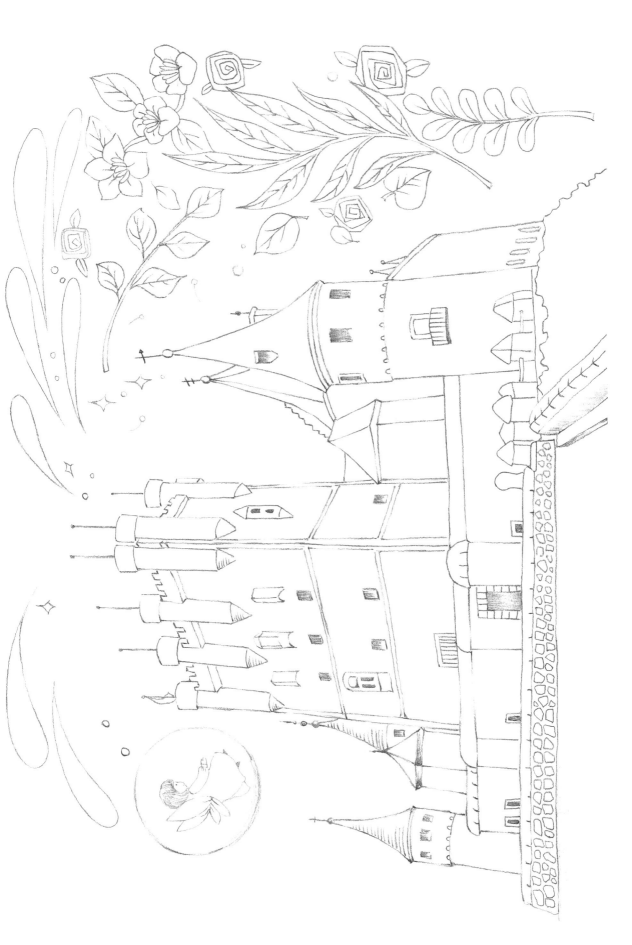

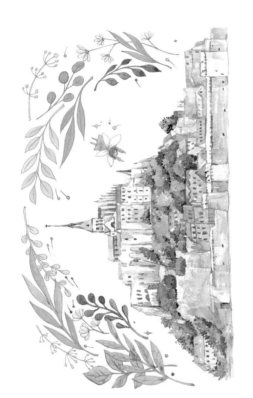

삶을 되돌아보는 여행길

꿈 속을 여행하듯……

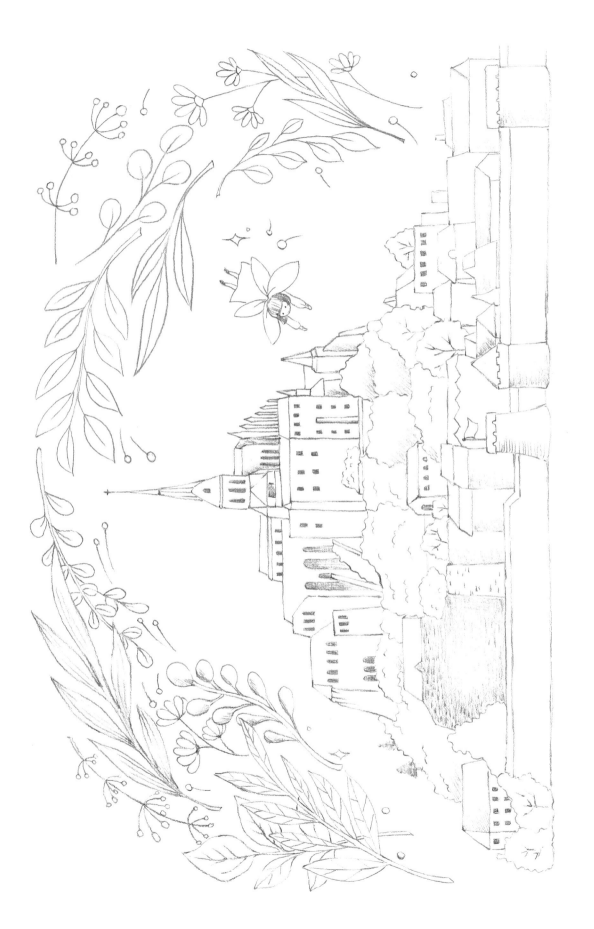

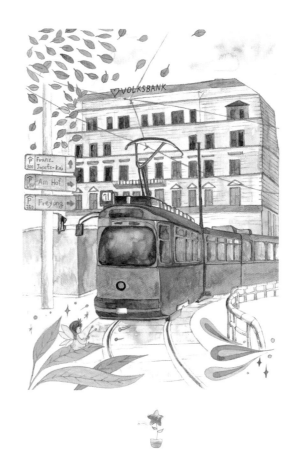

어디든 설레게 만드는 여행은

떨리지만 해 보고 싶었던 시간입니다.

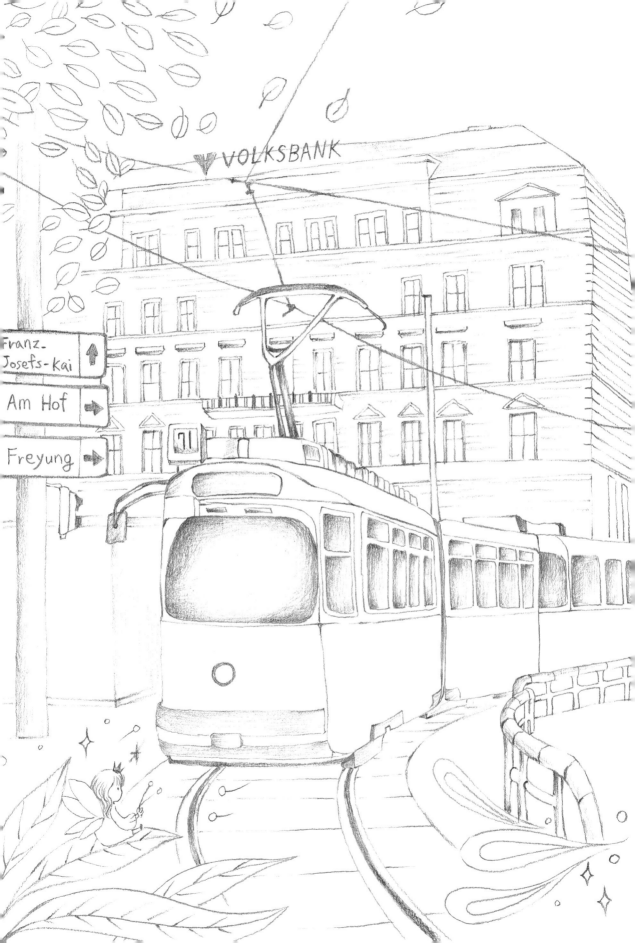

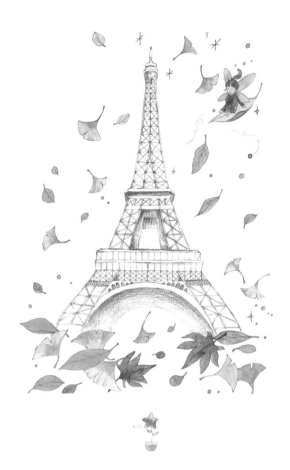

에펠탑

예상치 못했던 여정

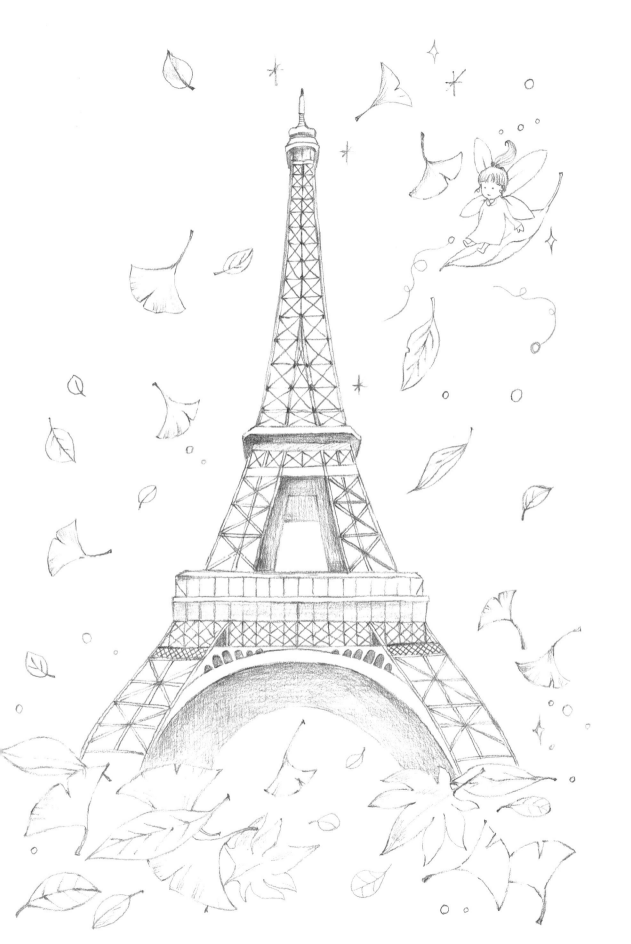

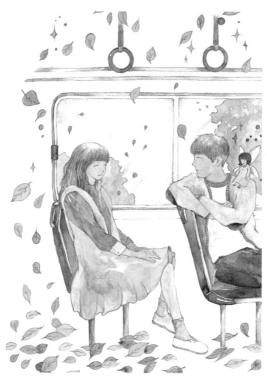

우연한 만남

설렘은 이렇게 오는 것

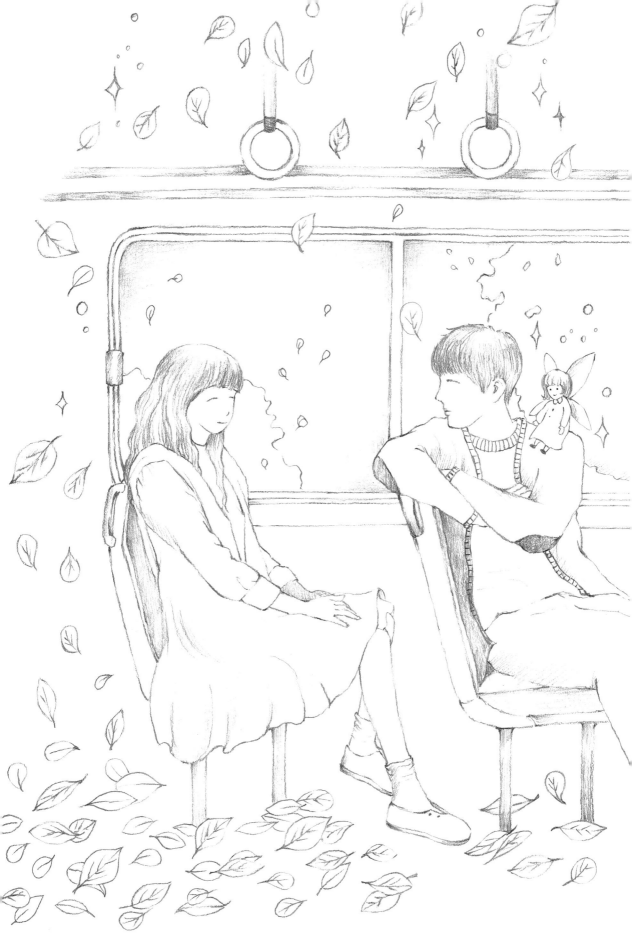

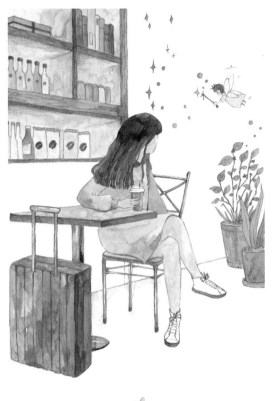

기다림

여행길 위의 기다림…

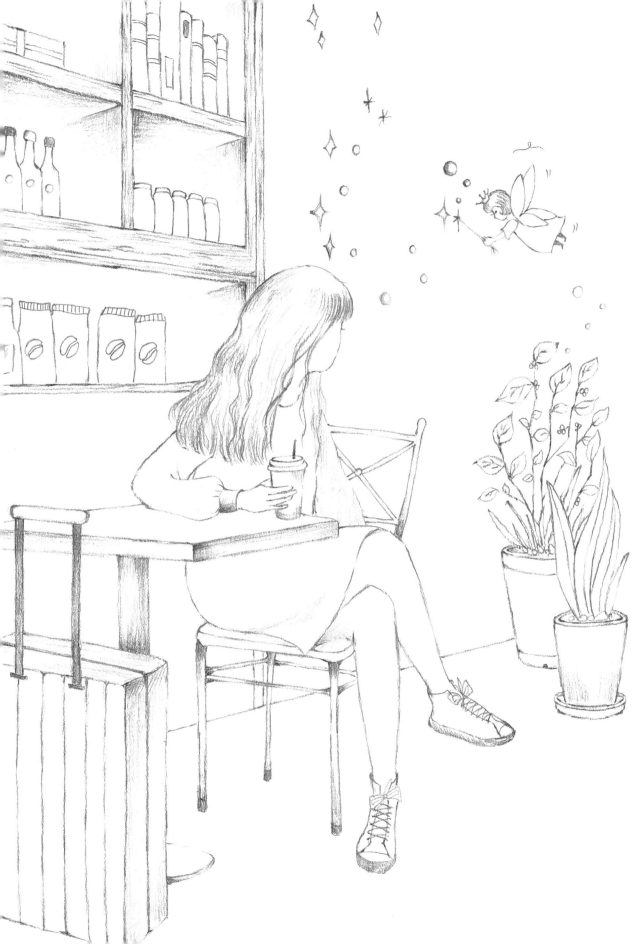

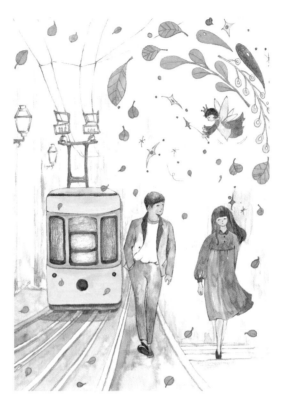

설레는 마음

혼자 걷던 여행길이
어느덧 둘이 함께였어요.

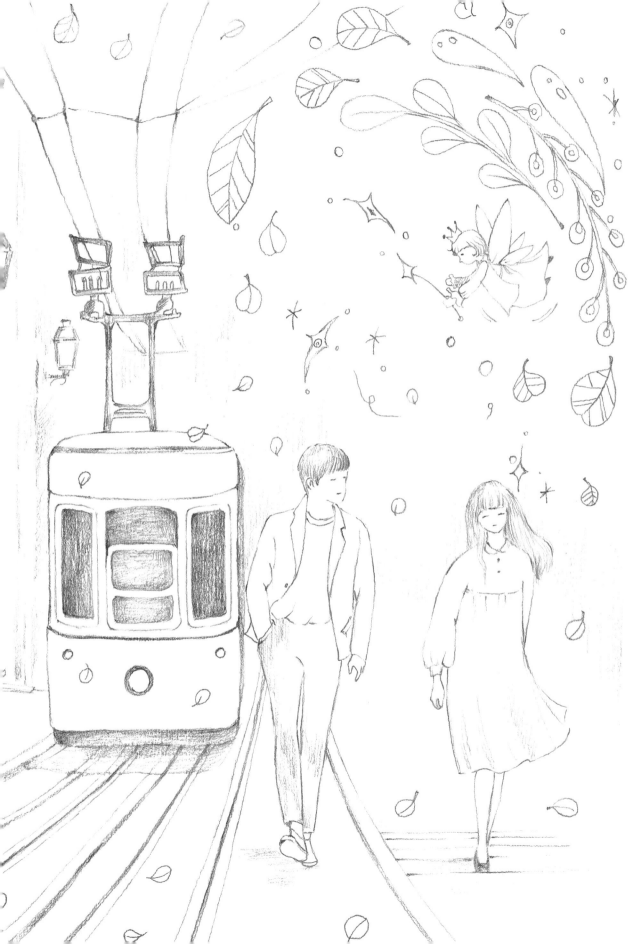

Part 3

여행이 끝나고 돌아온 일상…

평온하고 사랑스런 나의 모든 것들은

제자리에서 나를 기다리고 있죠.

어느 날 문득 당신을 떠올립니다.

함께했던 순간을…

혼란스러운 순간

따뜻하게 잡아주던 그대의 손

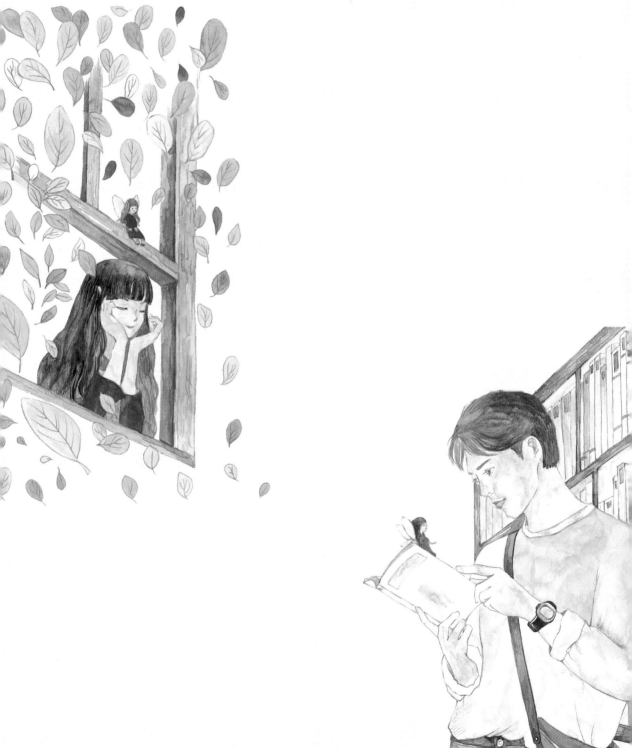

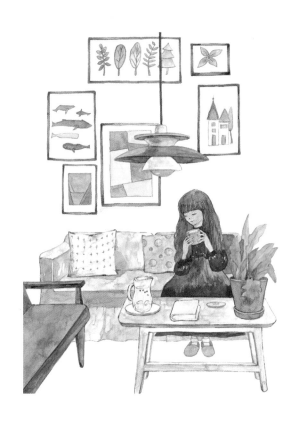

돌아온 일상

바쁘고 고단한 하루를 보내고

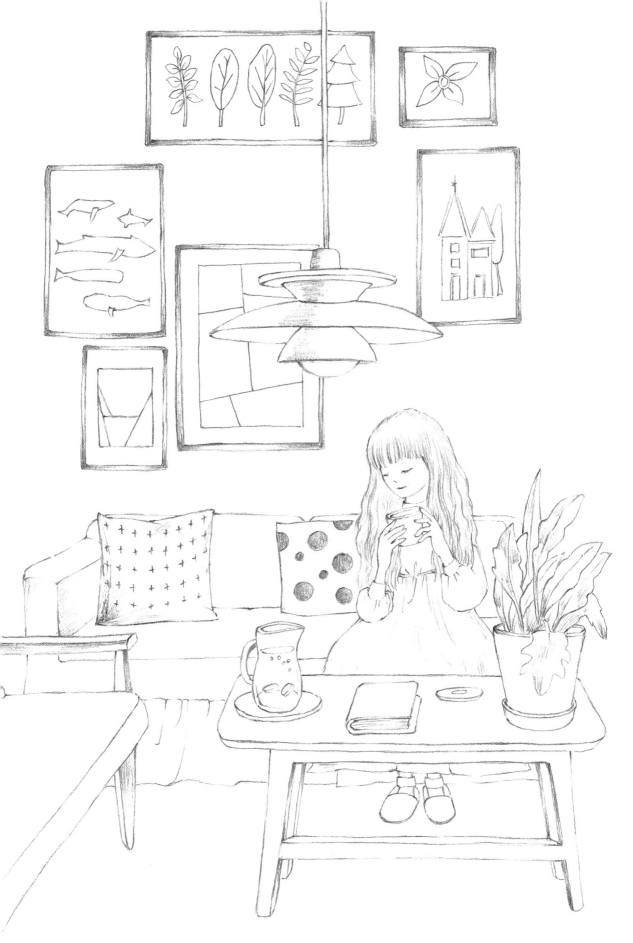

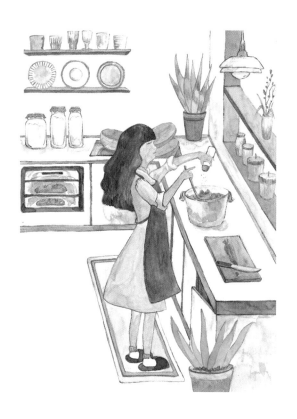

만족했던 나의 삶

다시 일상으로 돌아옵니다.

사랑하는 나의 일

매일매일이 바쁜 삶 속에

함께했던 순간의 그리움

가끔 여행에서의 그를 떠올려봅니다.

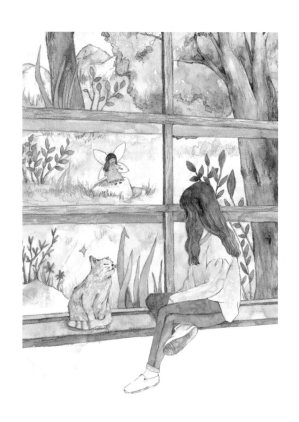

당신을 떠올립니다

그리고 나를 다시 돌아봅니다.

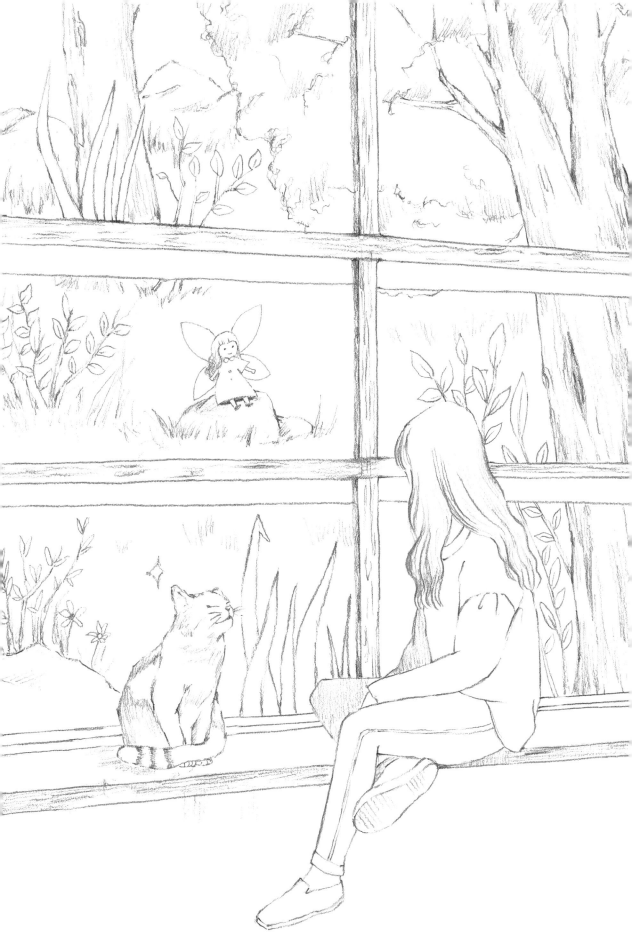

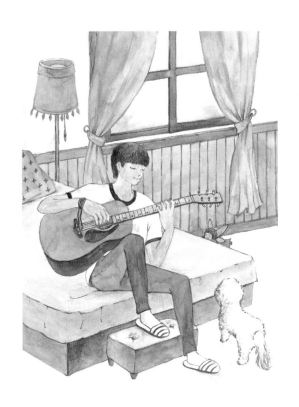

오랜 기다림

궁금하고 보고 싶은…

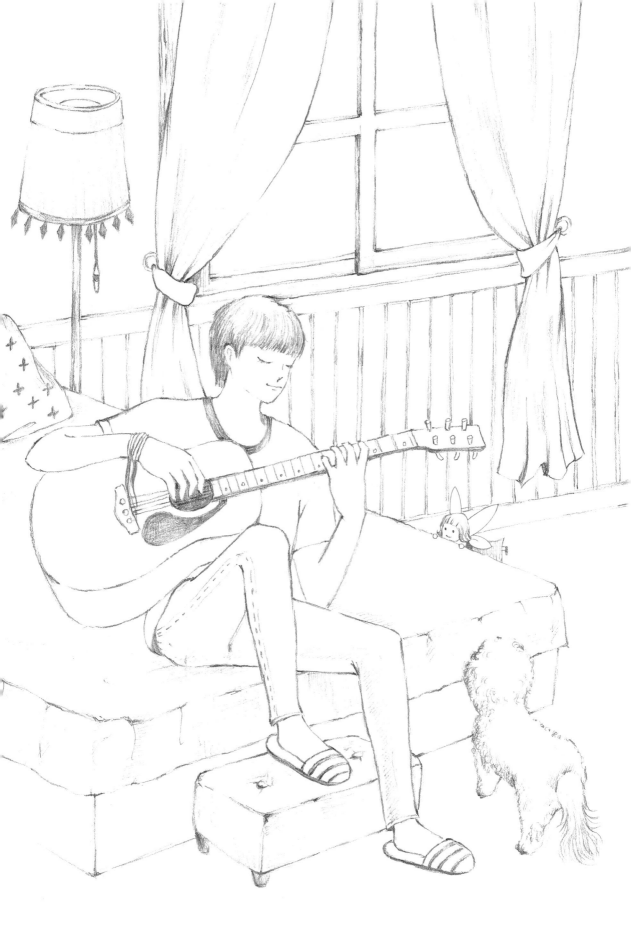

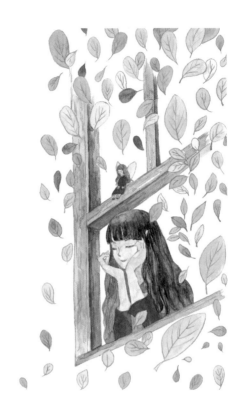

사랑이란?

고민에 빠지기도 해요.

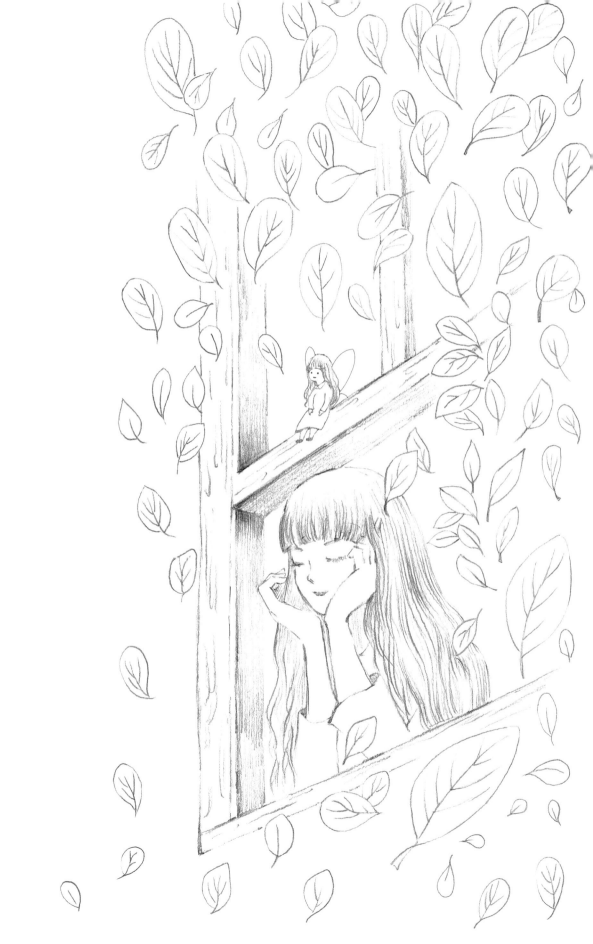

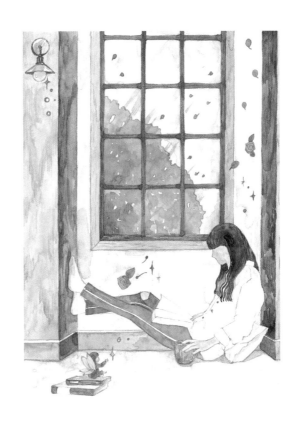

다시 찾아온 외로움

혼자라는 생각이 들 때쯤…

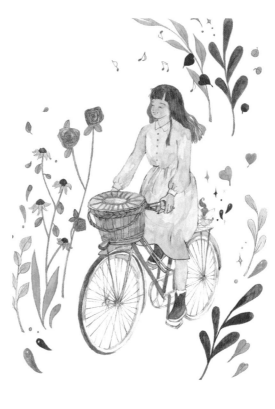

사랑의 시작을 알리는 소리

나의 사랑요정이 어느새 다가옵니다.

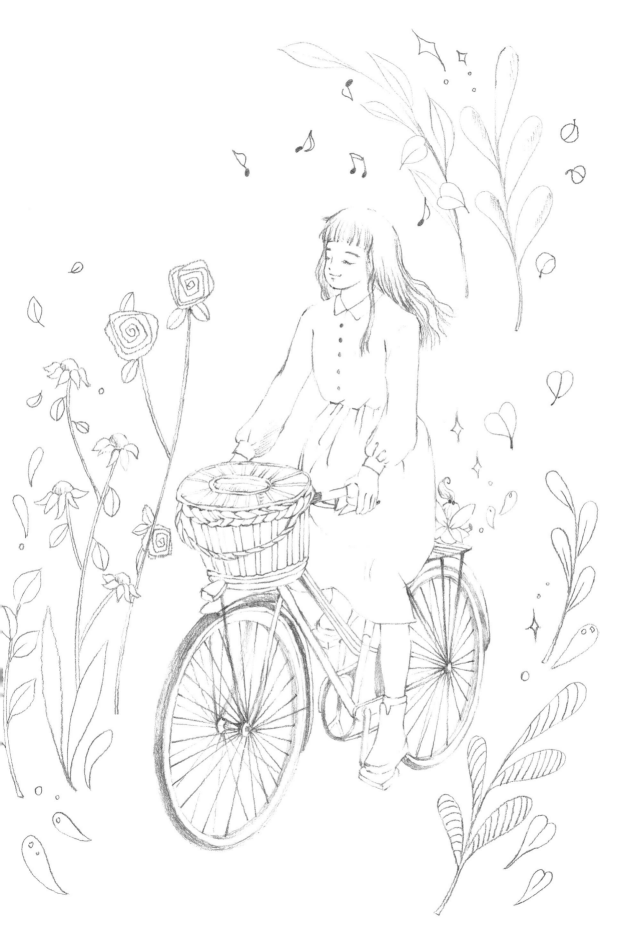

Part 4

당신을 다시 만나

사랑을 꿈꿉니다.

당신을 떠올리면 행복하고

당신을 바라보고 있으면 따뜻합니다.

혼자였던 나에게

당신이 찾아왔습니다.

당신을 사랑합니다.

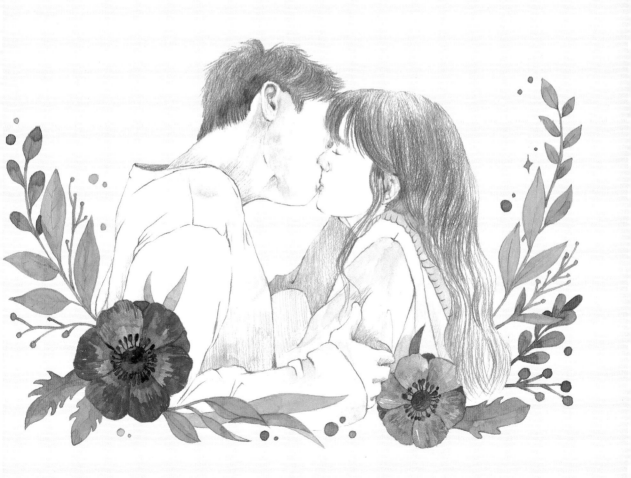

다시 그대를 만나

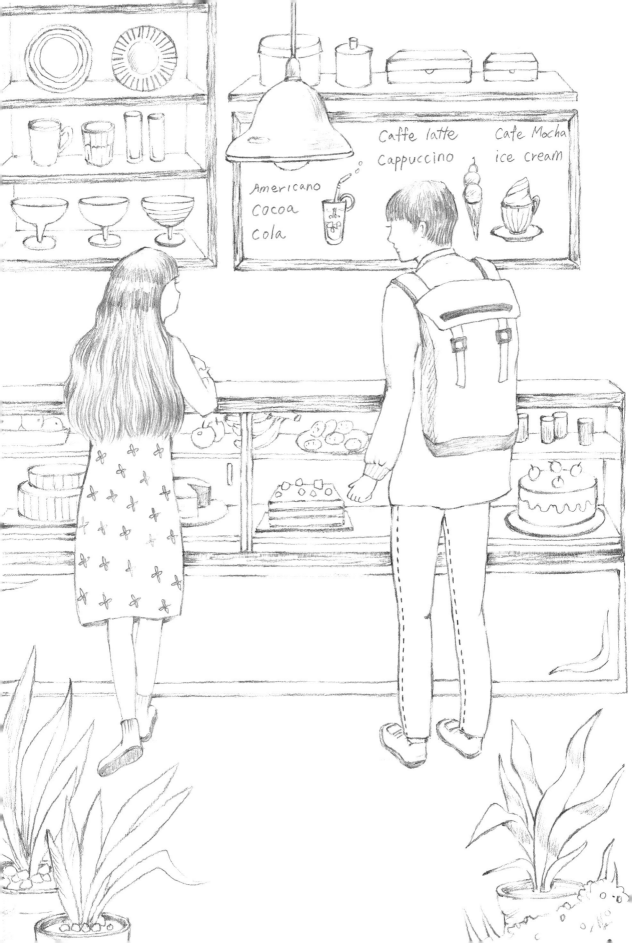

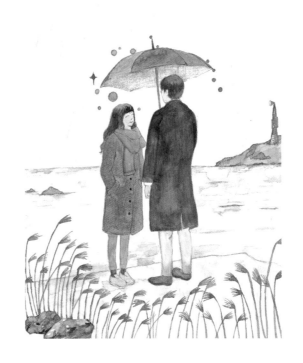

당신을 바라봅니다.

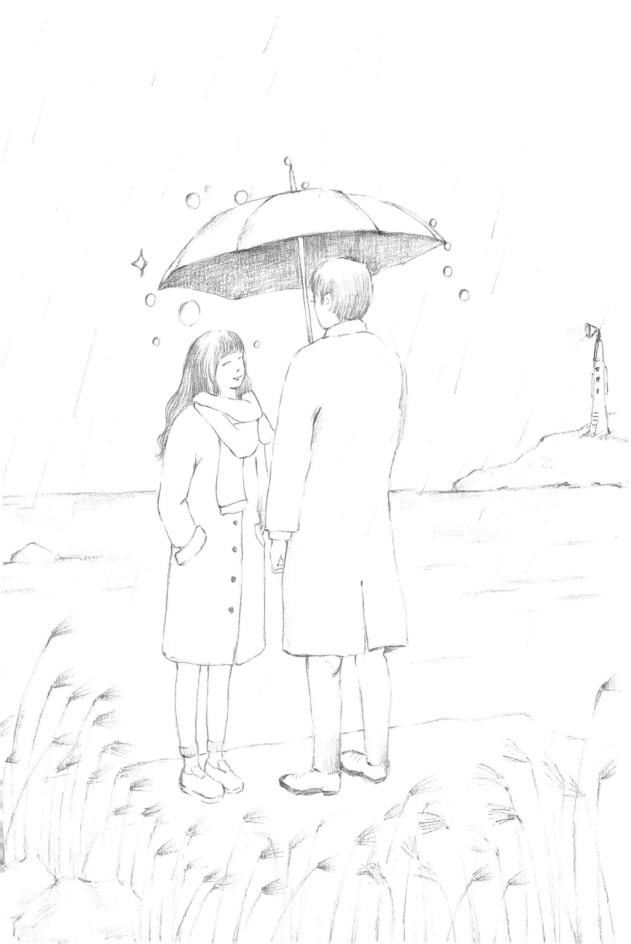

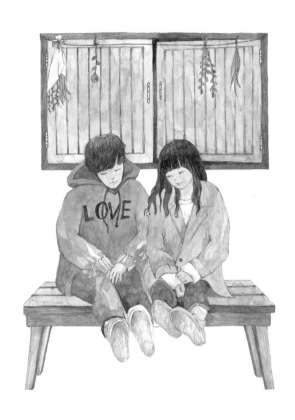

가슴이 두근거리고

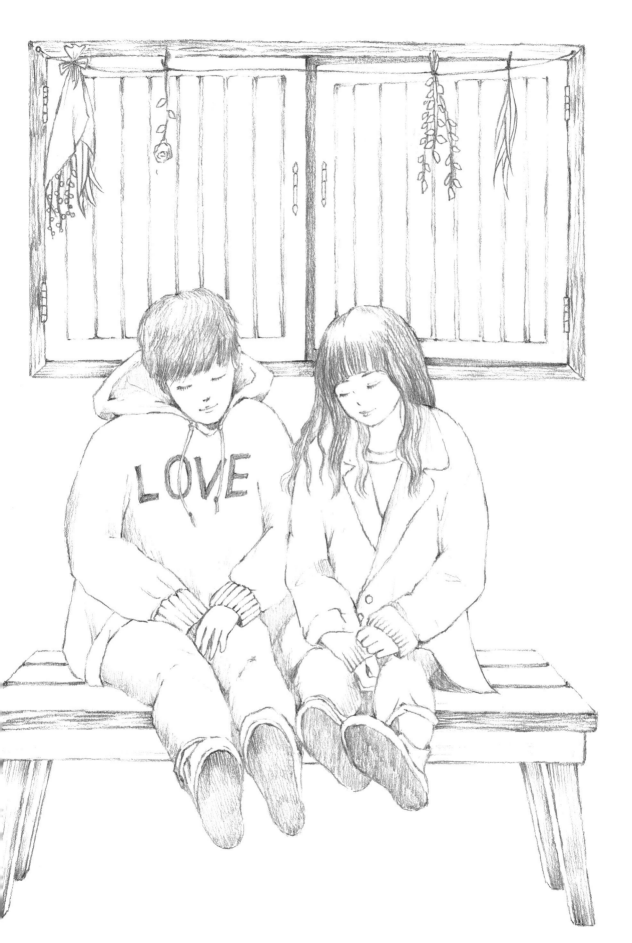

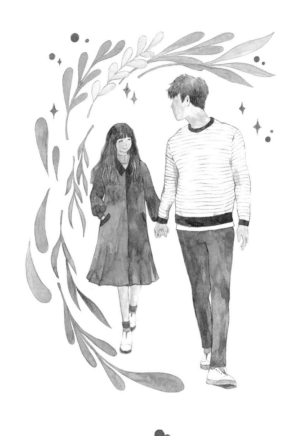

당신과 함께 손을 잡고

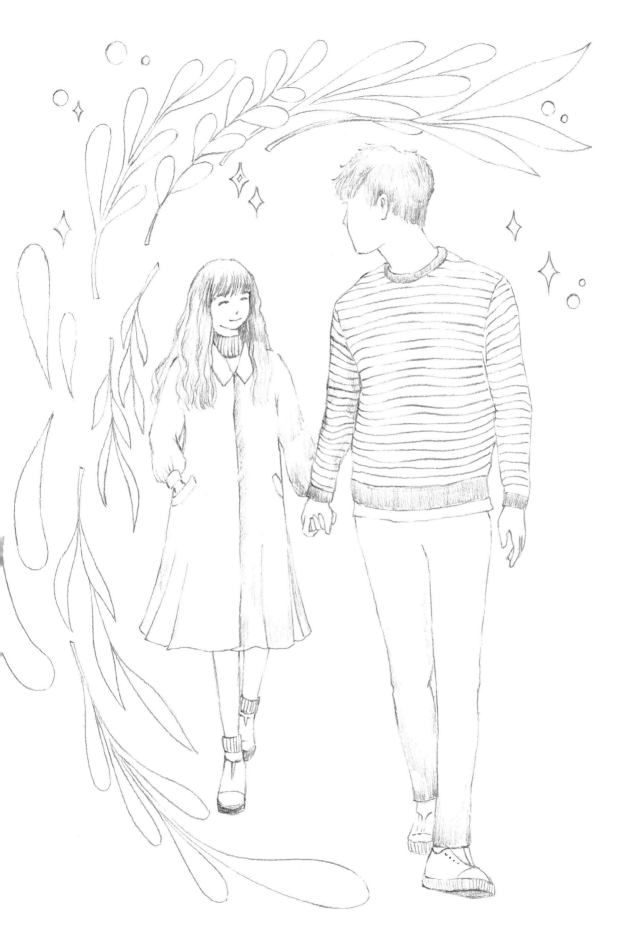

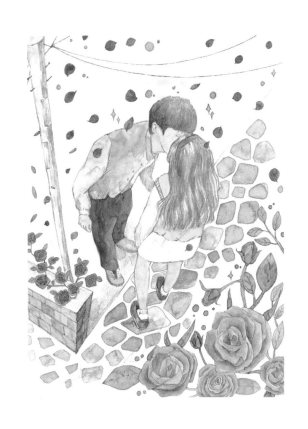

첫키스를 하고

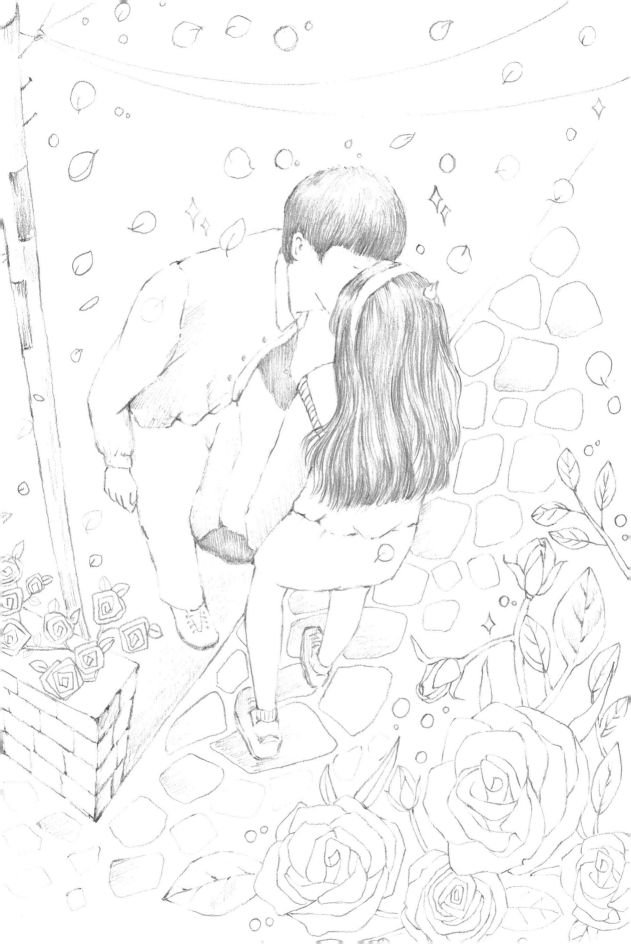

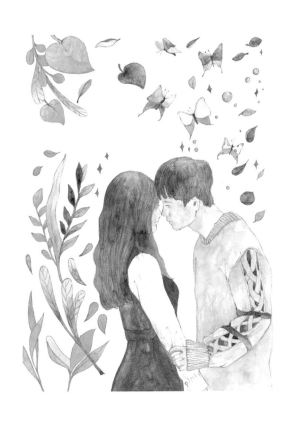

함께하는 순간을 기억해요.

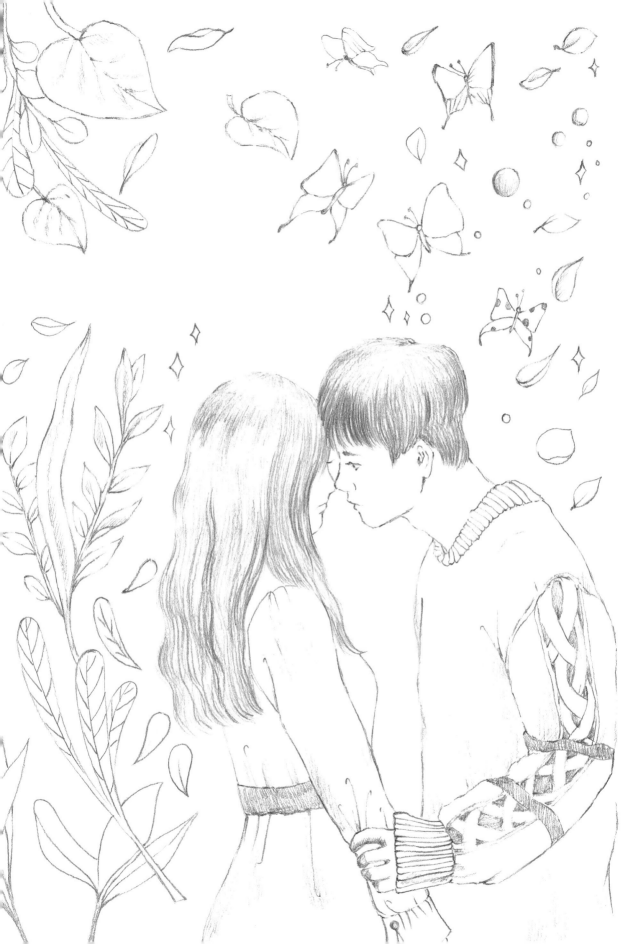

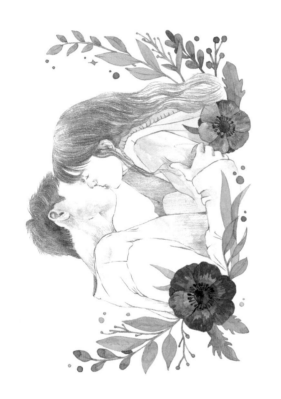

사랑을 만났습니다.

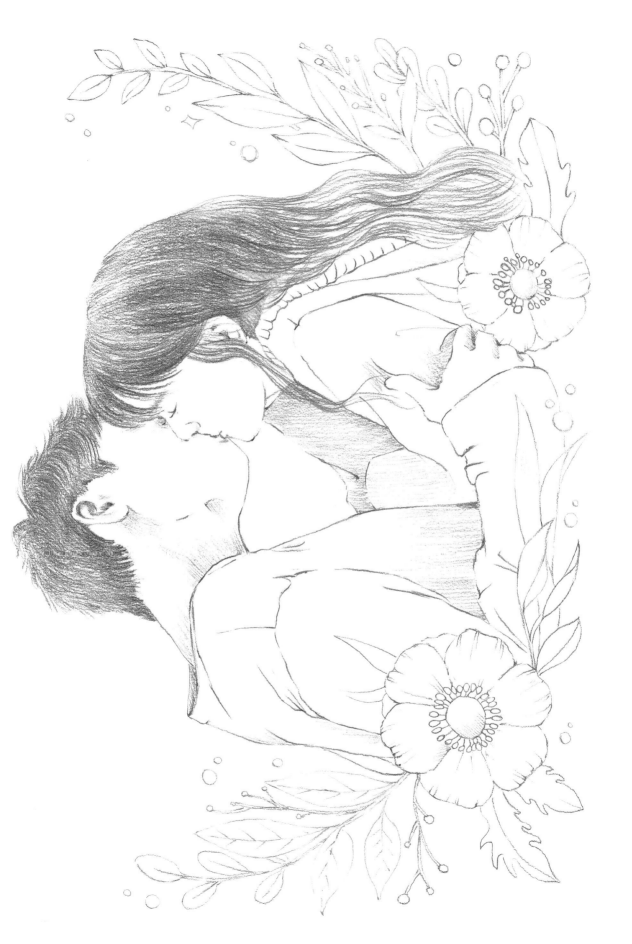

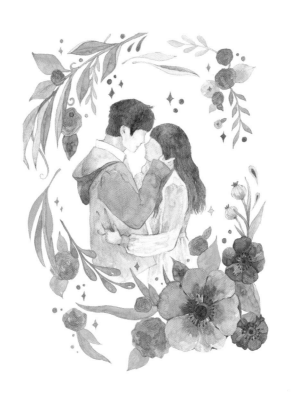

당신과 함께

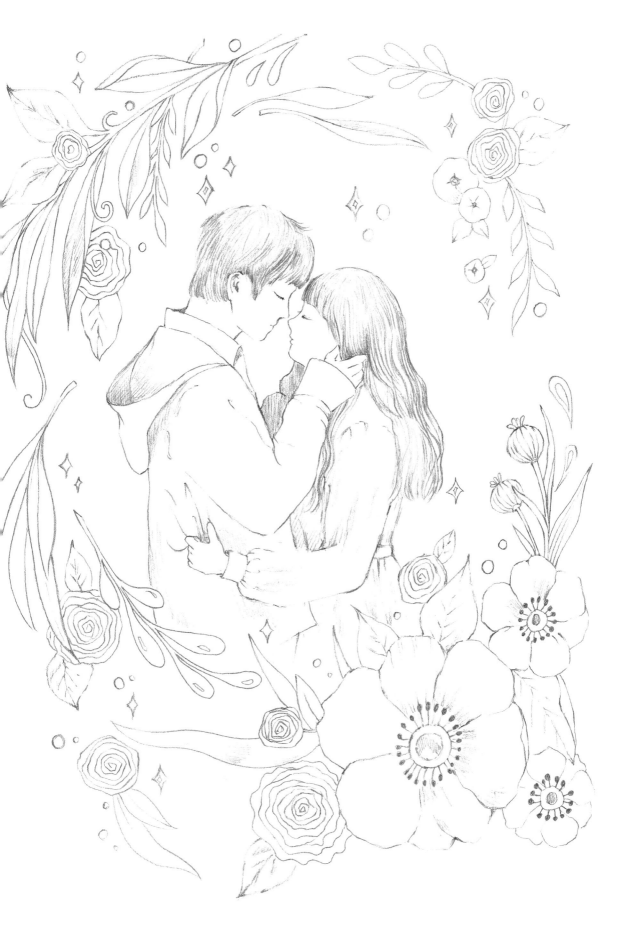

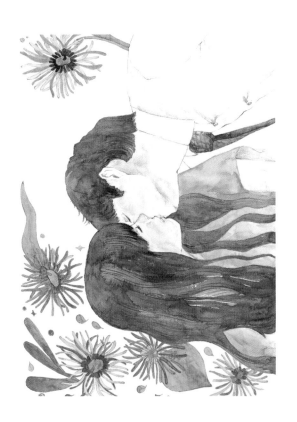

영원한 사랑을…

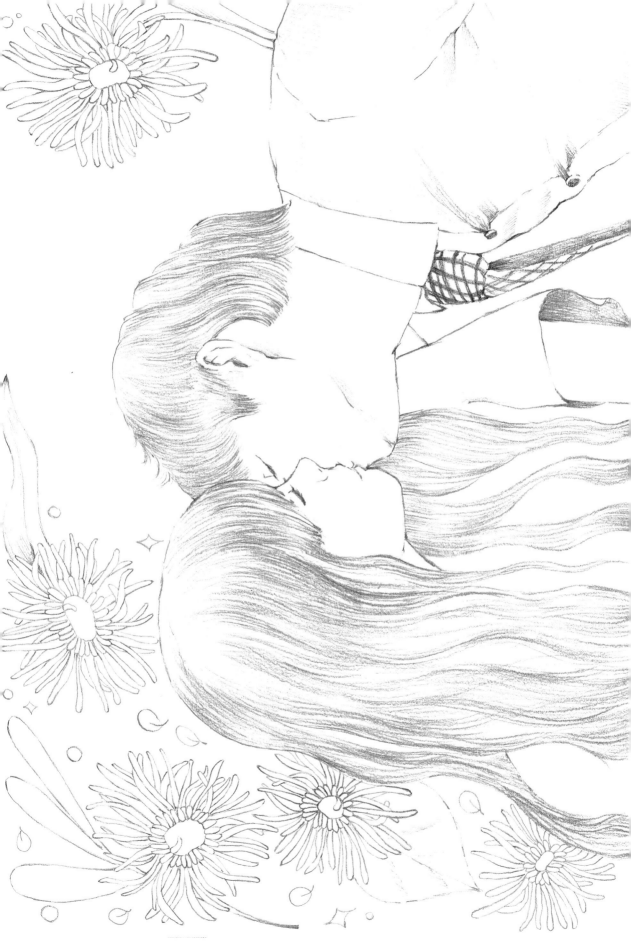

부록

Botanical Art Colouring

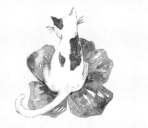

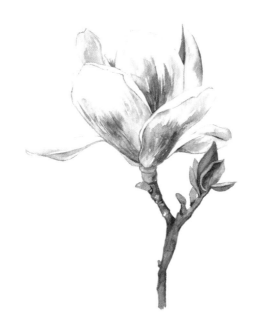

목련

고귀함

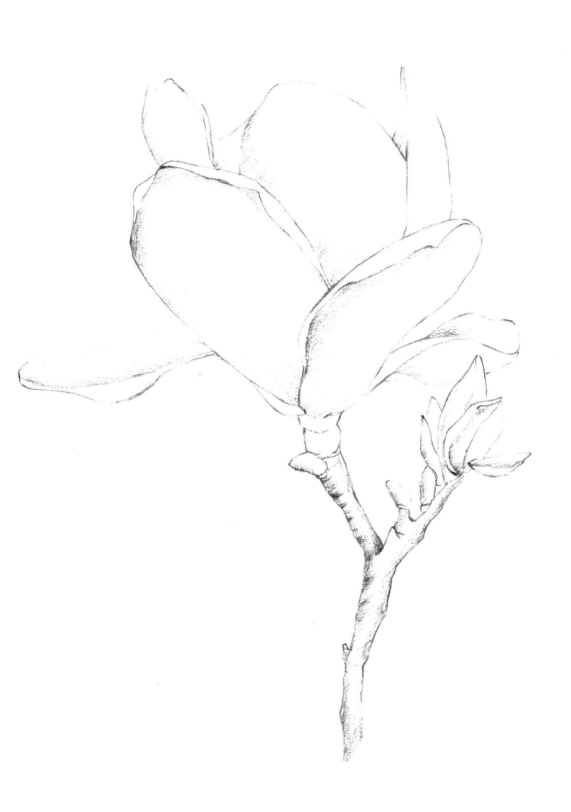

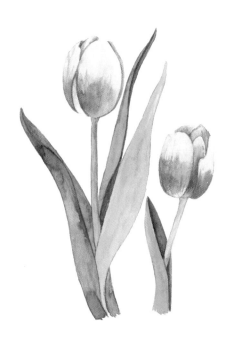

튤립

희망

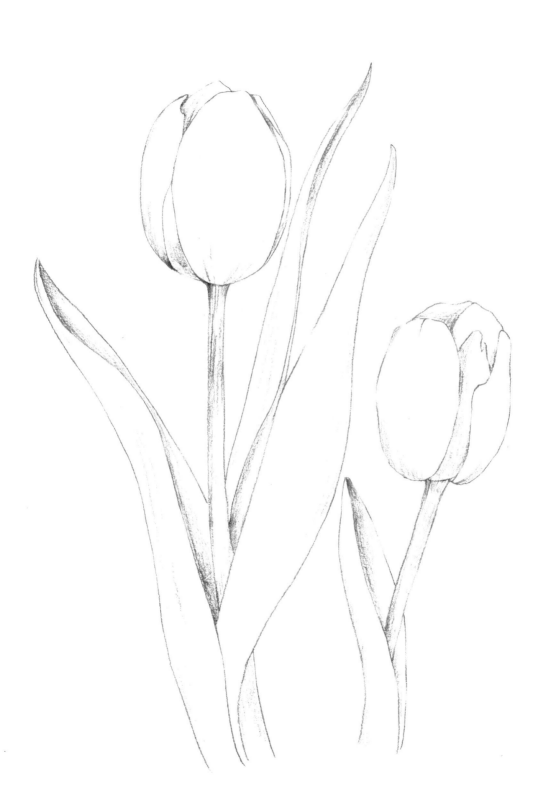

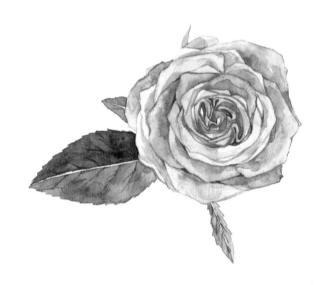

장미

행복한 사랑

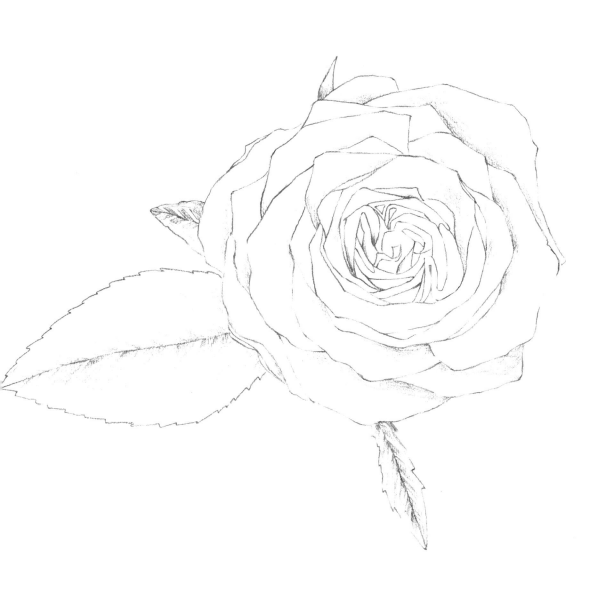

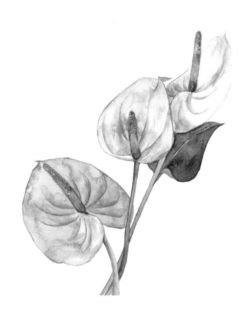

안시리움

불타는 마음

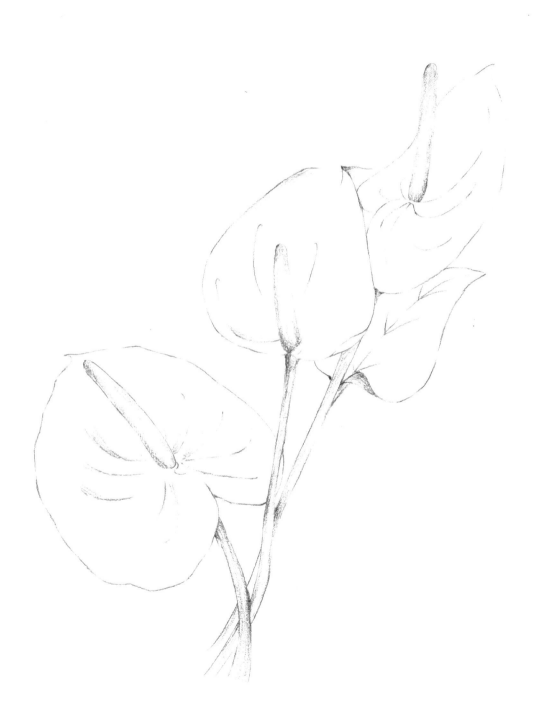

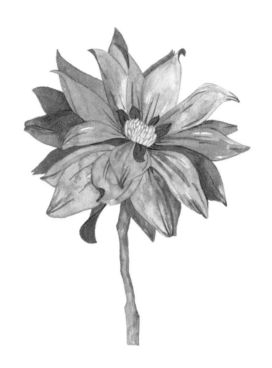

다알리아

당신의 사랑이 나를 행복하게 합니다.

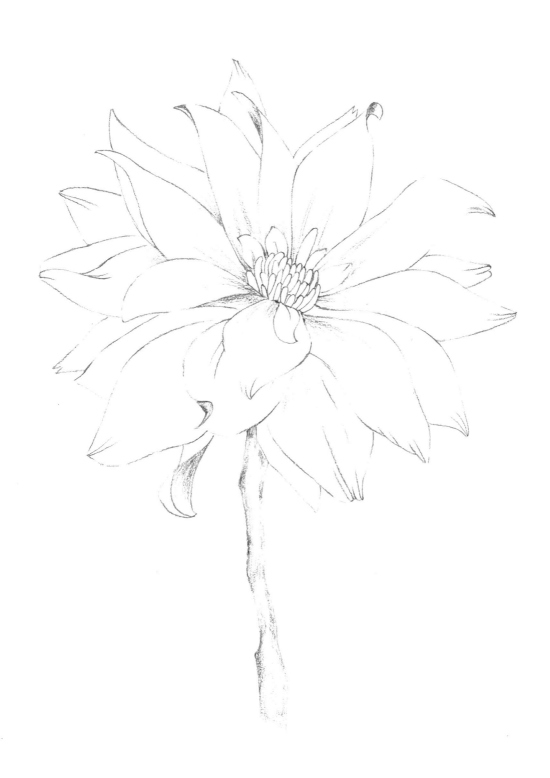

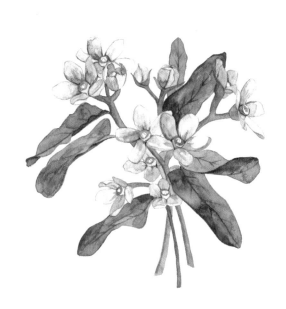

옥시

날카로움

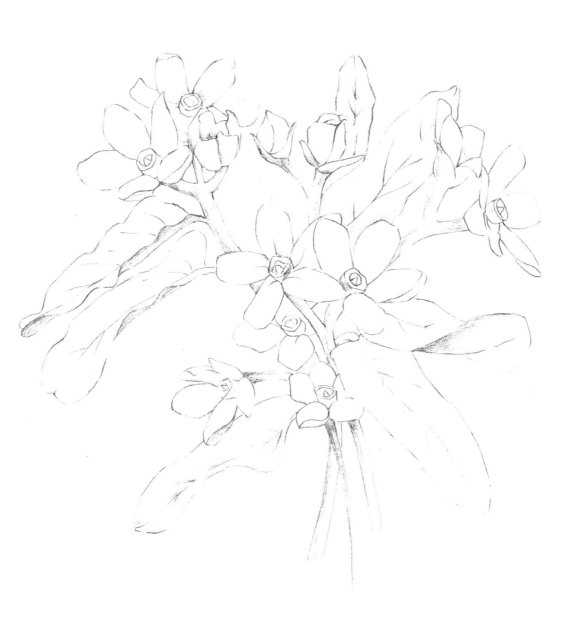

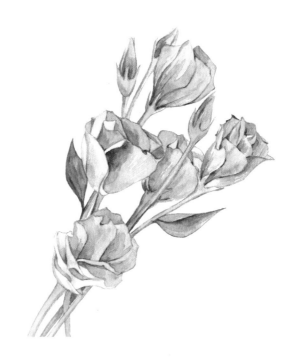

릴리안셔스

변치않는 사랑

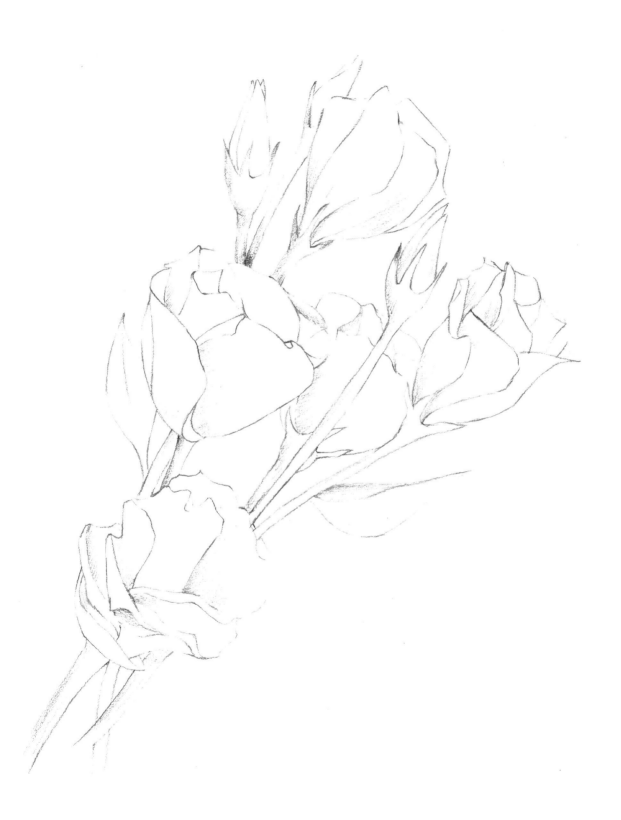

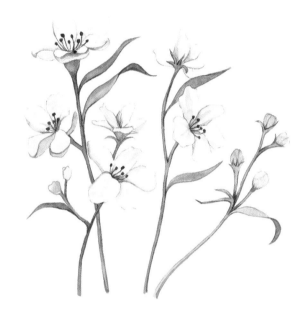

델피니움

당신은 나를 싫어합니까?

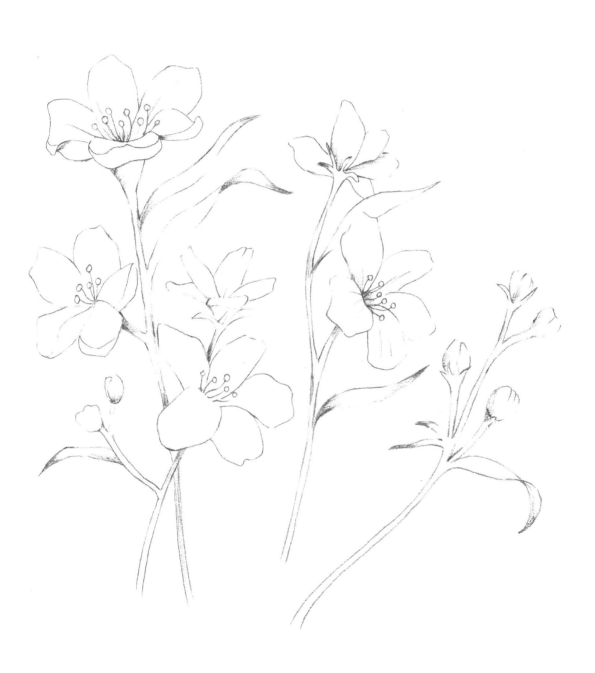

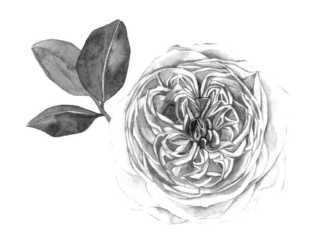

캐리장미

사랑의 맹세

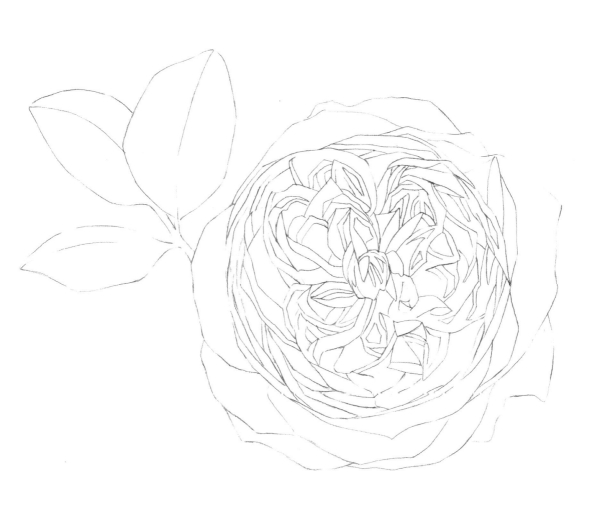

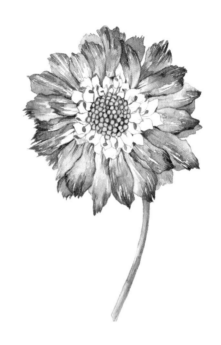

스카비오사

이루어질 수 없는 사랑

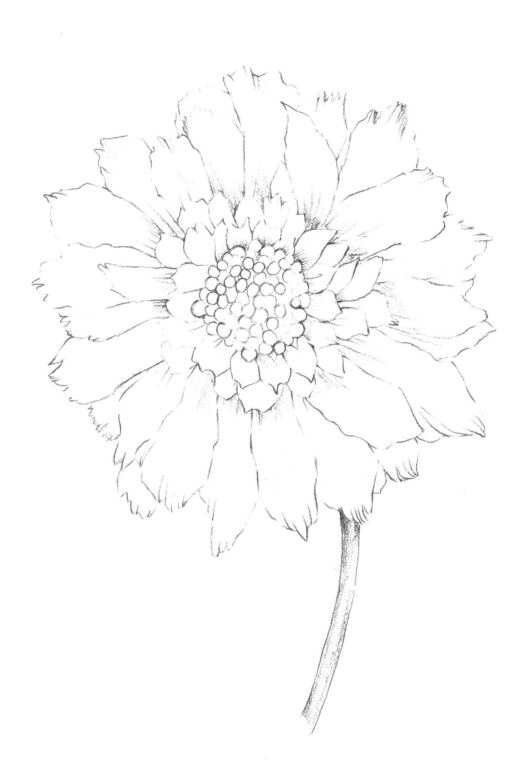

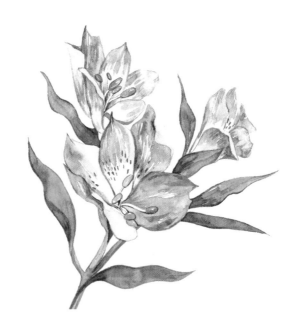

알스트로베리아

새로운 만남

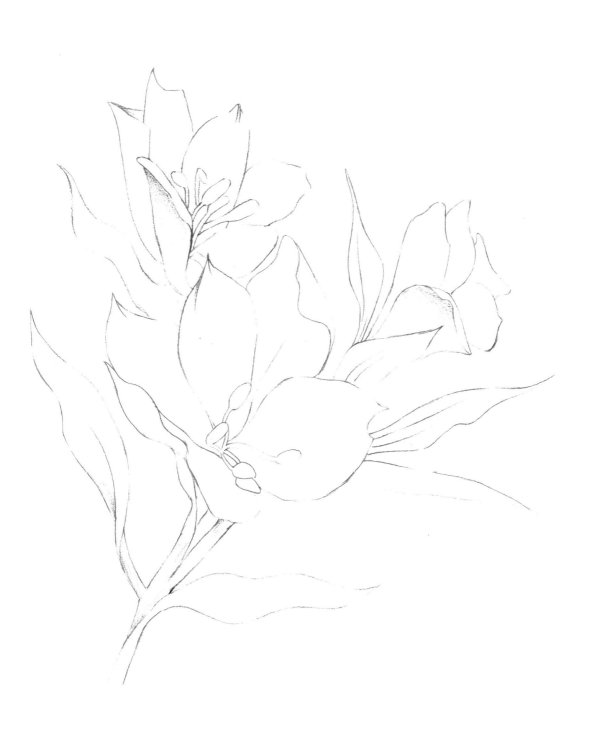

초등학생을 위한 **바른 손글씨**

초등학생을 위한
바른 손글씨 한국사 330

편집부 | 8,500원 | 112쪽

초등학생을 위한
바른 손글씨 사회 330

편집부 | 8,500원 | 104쪽

초등학생을 위한
바른 손글씨 과학 330

편집부 | 8,500원 | 92쪽

취미 실용 도서

나도 한 번쯤 **다른 그림 찾기**

편집부 | 7,000원 | 80쪽

나도 한 번쯤
예쁜 손글씨에 아름다운 시를 더하다

편집부 | 8,500원 | 136쪽

예쁜 손글씨+한국인이 가장 사랑하는 아름다운 시
윤동주, 김소월, 정지용, 김영랑, 한용운, 이육사 등
40편의 아름다운 시를 필사하면서 시인의 감성을
느낄 수 있어요!

우리말 손글씨

편집부 | 6,000원 | 108쪽

순우리말도 익히고 글씨도 예뻐지는
손글씨 교정 노트

한자를 알면 어휘가 보인다
(사자성어 200)

편집부 | 7,000원 | 144쪽

• 수능 대비 어휘력 향상
• 한문 교과서에 나오는 사자성어 수록
• 한자 '멋글씨' 연습
• 사자성어의 상황별 분류

도서출판 큰그림에서는
역량있는 저자분들의 원고 투고를 기다리고 있습니다.
big_picture_41@naver.com